写给设计师的书

TO DESIGNER

图案
设计手册

齐琦 编著

清华大学出版社
北京

内 容 简 介

这是一本全面介绍图案设计的图书，特色是知识易懂、案例易学、动手实践、发散思维。

全书从学习图案设计的基础知识入手，循序渐进地为读者呈现一个个精彩实用的知识和技巧。本书内容共分为7章，分别为图案设计的基本原理、图案设计中的图形类型、图案设计的基础色、图案设计中的色彩对比、图案设计的构成方式、图案设计的行业应用、图案设计的秘籍。并且在多个章节中安排了设计理念、色彩点评、设计技巧、配色方案、佳作赏析等经典模块，在丰富本书内容的同时，也增强了实用性。

本书内容丰富、案例精彩、版式设计新颖，不仅适合平面设计师、初学者使用，而且还可以作为大中专院校图案设计、平面设计专业及平面设计培训机构的教材，也非常适合喜爱图案设计的读者朋友作为参考。

本书封面贴有清华大学出版社防伪标签，无标签者不得销售。
版权所有，侵权必究。举报：010-62782989，beiqinquan@tup.tsinghua.edu.cn。

图书在版编目(CIP)数据

图案设计手册 / 齐琦编著 . —北京：清华大学出版社，2020.7（2024.1重印）
（写给设计师的书）
ISBN 978-7-302-55583-4

Ⅰ. ①图… Ⅱ. ①齐… Ⅲ. ①图案设计－手册 Ⅳ. ① J51-62

中国版本图书馆 CIP 数据核字（2020）第 089943 号

责任编辑：	韩宜波
封面设计：	杨玉兰
责任校对：	李玉茹
责任印制：	沈 露

出版发行：清华大学出版社
网　　址：https://www.tup.com.cn, https://www.wqxuetang.com
地　　址：北京清华大学学研大厦A座　　邮　编：100084
社 总 机：010-83470000　　邮　购：010-62786544
投稿与读者服务：010-62776969, c-service@tup.tsinghua.edu.cn
质量反馈：010-62772015, zhiliang@tup.tsinghua.edu.cn

印 装 者：涿州汇美亿浓印刷有限公司
经　　销：全国新华书店
开　　本：190mm×260mm　　印　张：10.5　　字　数：252千字
版　　次：2020年7月第1版　　印　次：2024年1月第2次印刷
定　　价：69.80元

产品编号：085147-01

　　本书是笔者多年从事图案设计工作的一个总结，是让读者少走弯路寻找设计捷径的经典手册。书中包含了图案设计必学的基础知识及经典技巧。身处设计行业，你一定要知道，光说不练假把式，本书不仅有理论、精彩案例赏析，还有大量的模块启发你的大脑，提高你的设计能力。

　　希望读者看完本书后，不只会说"我看完了，挺好的，作品好看，分析也挺好的"，这不是编写本书的目的。希望读者会说"本书给我更多的是思路的启发，让我的思维更开阔，学会了设计的举一反三，知识通过吸收消化变成了自己的"，这才是笔者编写本书的初衷。

本书共分 7 章，具体安排如下。

第 1 章 图案设计的基本原理，包括图案设计的概念，图案设计的点、线、面，图案设计的方法。

第 2 章 图案设计中的图形类型，主要介绍 8 种图形的形态类型。

第 3 章 图案设计的基础色，从红、橙、黄、绿、青、蓝、紫、黑、白、灰 10 种颜色，逐一分析讲解每种色彩在图案设计中的应用规律。

第 4 章 图案设计中的色彩对比，其中包括同类色对比、邻近色对比、类似色对比、对比色对比、互补色对比。

第 5 章 图案设计的构成方式，主要介绍 11 种图案的构成方式。

第 6 章 图案设计的行业应用，主要介绍 9 种常用行业的应用。

第 7 章 图案设计的秘籍，精选 15 个设计秘籍，让读者轻松愉快地学习完最后的部分。本章也是对前面章节知识点的巩固和理解，需要读者动脑去思考。

▸ 本书特色如下。

◎ 轻鉴赏，重实践。鉴赏类书只能看，看完自己还是设计不好，本书则不同，增加了多个色彩点评、配色方案模块，让读者边看边学边思考。

◎ 章节合理，易吸收。第1~3章主要讲解图案设计的基本知识，第4~6章介绍图案设计中的色彩对比、构成方式、行业应用，最后一章以轻松的方式介绍15个设计秘籍。

◎ 设计师编写，写给设计师看。针对性强，而且知道读者的需求。

◎ 模块超丰富。设计理念、色彩点评、设计技巧、配色方案、佳作赏析在本书都能找到，一次性满足读者的求知欲。

◎ 本书是系列图书中的一本。在本系列图书中读者不仅能系统学习图案设计，而且还有更多的设计专业供读者选择。

希望本书通过对知识的归纳总结、趣味的模块讲解，打开读者的思路，避免一味地照搬书本内容，推动读者自行多做尝试、多理解，增加动脑、动手的能力；激发读者的学习兴趣，开启设计的大门，帮助你迈出第一步，圆你一个设计师的梦！

本书由齐琦编著，其他参与编写的人员还有董辅川、王萍、孙晓军、杨宗香、李芳。

由于时间仓促，加之编者水平有限，书中难免存在疏漏和不妥之处，敬请广大读者批评和指出。

编　者

目录

第1章 图案设计的基本原理

1.1 图案设计的概念 2
1.2 图案设计的点、线、面 3
 1.2.1 点 4
 1.2.2 线 5
 1.2.3 面 6
1.3 图案设计的方法 6
 1.3.1 实用性原则 7
 1.3.2 商业性原则 8
 1.3.3 趣味性原则 9
 1.3.4 艺术性原则 10

第2章 图案设计中的图形类型

2.1 动物类型的图案设计 12
 2.1.1 用色明亮动物类型图案设计 13
 2.1.2 动物类型的图案设计技巧
 ——直接表达主题 14
2.2 植物类型的图案设计 15
 2.2.1 生机盎然的植物类型图案设计 16
 2.2.2 植物类型的图案设计技巧
 ——将绿色作为主色调 17
2.3 人物类型的图案设计 18
 2.3.1 创意十足的人物类型图案设计 19
 2.3.2 人物类型的图案设计技巧
 ——用简单的线条展现整体概貌 20
2.4 风景类型的图案设计 21
 2.4.1 极具视觉冲击力的风景类型图案设计 22
 2.4.2 风景类型的图案设计技巧
 ——增加画面趣味性 23
2.5 物品类型的图案设计 24
 2.5.1 具有动感效果的物品类型图案设计 25
 2.5.2 物品类型的图案设计技巧
 ——直达主题 26
2.6 几何类型的图案设计 27
 2.6.1 色彩对比强烈的几何类型图案设计 28
 2.6.2 几何类型的图案设计技巧
 ——营造空间立体感 29
2.7 文字类型的图案设计 30

2.7.1	趣味风格的文字类型图案设计	31
2.7.2	文字类型的图案设计技巧——展现文字的可塑性	32

2.8 抽象类型的图案设计 33

2.8.1	新奇风格的抽象类型图案设计	34
2.8.2	抽象类型的图案设计技巧——增强视觉冲击力	35

第3章 CHAPTER3 图案设计的基础色
P/36

3.1 红 .. 37

3.1.1	认识红色	37
3.1.2	洋红 & 胭脂红	38
3.1.3	玫瑰红 & 朱红	38
3.1.4	鲜红 & 山茶红	39
3.1.5	浅玫瑰红 & 火鹤红	39
3.1.6	鲑红 & 壳黄红	40
3.1.7	浅粉红 & 博朗底酒红	40
3.1.8	威尼斯红 & 宝石红	41
3.1.9	灰玫红 & 优品紫红	41

3.2 橙色 .. 42

3.2.1	认识橙色	42
3.2.2	橘色 & 柿子橙	43
3.2.3	橙色 & 阳橙	43
3.2.4	橘红 & 热带橙	44
3.2.5	橙黄 & 杏黄	44
3.2.6	米色 & 驼色	45
3.2.7	琥珀色 & 咖啡色	45
3.2.8	蜂蜜色 & 沙棕色	46
3.2.9	巧克力色 & 重褐色	46

3.3 黄 .. 47

3.3.1	认识黄色	47
3.3.2	黄 & 铬黄	48
3.3.3	金 & 香蕉黄	48
3.3.4	鲜黄 & 月光黄	49
3.3.5	柠檬黄 & 万寿菊黄	49
3.3.6	香槟黄 & 奶黄	50
3.3.7	土著黄 & 黄褐	50
3.3.8	卡其黄 & 含羞草黄	51
3.3.9	芥末黄 & 灰菊黄	51

3.4 绿 .. 52

3.4.1	认识绿色	52
3.4.2	黄绿 & 苹果绿	53
3.4.3	墨绿 & 叶绿	53
3.4.4	草绿 & 苔藓绿	54
3.4.5	芥末绿 & 橄榄绿	54
3.4.6	枯叶绿 & 碧绿	55
3.4.7	绿松石绿 & 青瓷绿	55
3.4.8	孔雀石绿 & 铬绿	56
3.4.9	孔雀绿 & 钴绿	56

3.5 青 .. 57

3.5.1	认识青色	57
3.5.2	青色 & 铁青	58
3.5.3	深青 & 天青色	58
3.5.4	群青 & 石青色	59
3.5.5	青绿色 & 青蓝色	59
3.5.6	瓷青 & 淡青色	60
3.5.7	白青色 & 青灰色	60
3.5.8	水青色 & 藏青	61
3.5.9	清漾青 & 浅葱色	61

3.6 蓝 .. 62

3.6.1	认识蓝色	62
3.6.2	蓝色 & 天蓝色	63
3.6.3	蔚蓝色 & 普鲁士蓝	63
3.6.4	矢车菊蓝 & 深蓝	64
3.6.5	道奇蓝 & 宝石蓝	64
3.6.6	午夜蓝 & 皇室蓝	65
3.6.7	浓蓝色 & 蓝黑色	65
3.6.8	爱丽丝蓝 & 水晶蓝	66
3.6.9	孔雀蓝 & 水墨蓝	66

3.7	紫	.. 67
	3.7.1	认识紫色 67
	3.7.2	紫色 & 淡紫色 68
	3.7.3	靛青色 & 紫藤 68
	3.7.4	木槿紫 & 藕荷色 69
	3.7.5	丁香紫 & 水晶紫 69
	3.7.6	矿紫 & 三色堇紫 70
	3.7.7	锦葵紫 & 淡紫丁香 70
	3.7.8	浅灰紫 & 江户紫 71
	3.7.9	蝴蝶花紫 & 蔷薇紫 71
3.8	黑、白、灰 ... 72	
	3.8.1	认识黑、白、灰 72
	3.8.2	白 & 月光白 73
	3.8.3	雪白 & 象牙白 73
	3.8.4	10% 亮灰 & 50% 灰 74
	3.8.5	80% 炭灰 & 黑 74

第 4 章 CHAPTER4
P/75
图案设计中的色彩对比

4.1	同类色对比 ... 76	
	4.1.1	简洁统一的同类色图案设计 77
	4.1.2	同类色对比图案的设计技巧
		——注重画面的层次感 78
4.2	邻近色对比 ... 79	
	4.2.1	冷暖各异的邻近色图案设计 80
	4.2.2	邻近色图案的设计技巧
		——直接凸显主体物 81
4.3	类似色对比 ... 82	
	4.3.1	活跃动感的类似色图案设计 83
	4.3.2	类似色对比图案的设计技巧
		——突出产品特性 84
4.4	对比色对比 ... 85	

	4.4.1	创意十足的对比色图案设计 86
	4.4.2	对比色图案的设计技巧
		——增强视觉冲击力 87
4.5	互补色对比 ... 88	
	4.5.1	对比鲜明的互补色图案设计 89
	4.5.2	互补色图案的设计技巧
		——提高画面的曝光度 90

第 5 章 CHAPTER5
P/91
图案设计的构成方式

5.1	正负图形 ... 92
5.2	减缺图形 ... 94
5.3	共生图形 ... 96
5.4	同构图形 ... 98
5.5	双关图形 ... 100
5.6	异影图形 ... 102
5.7	混维图形 ... 104
5.8	无理图形 ... 106
5.9	聚集图形 ... 108
5.10	渐变图形 ... 110
5.11	文字图形 ... 112

第 6 章 CHAPTER6
P/114
图案设计的行业应用

6.1	标志设计 ... 115	
	6.1.1	活跃有趣的标志设计 116
	6.1.2	标志的设计技巧
		——直接表明企业经营性质 ... 117
6.2	平面设计 ... 118	

6.2.1 用色鲜艳的平面设计................119
6.2.2 平面的设计技巧
　　　——增强创意与趣味性...........120
6.3 海报招贴设计................................121
6.3.1 几何简约的海报招贴
　　　设计.....................................122
6.3.2 海报招贴的设计技巧
　　　——将信息进行直观的传达...123
6.4 商业广告设计................................124
6.4.1 夸张新奇的商业广告
　　　设计.....................................125
6.4.2 商业广告的设计技巧
　　　——突出产品特性与功能.......126
6.5 VI 设计..127
6.5.1 雅致时尚的 VI 设计................128
6.5.2 VI 的设计技巧——将产品
　　　巧妙融入标志之中................129
6.6 UI 设计..130
6.6.1 简洁统一的 UI 设计................131
6.6.2 UI 的设计技巧——卡通
　　　简笔画营造趣味性................132
6.7 版式设计..133
6.7.1 创意新颖的版式设计...............134
6.7.2 版式的设计技巧——运用
　　　几何图形增强视觉聚拢感......135
6.8 书籍装帧设计................................136
6.8.1 个性十足的书籍装帧设计........137
6.8.2 书籍装帧的设计技巧
　　　——用图像吸引受众注意力...138
6.9 创意插画设计................................139
6.9.1 清新亮丽的创意插画设计........140
6.9.2 创意插画的设计技巧——
　　　运用色彩对比凸显主体物......141

第 7 章 CHAPTER7
图案设计的秘籍
P.142

7.1 文字排版简洁明了，提高注意力
　　与信息的传达........................143
7.2 适当运用曲线，增强画面的韵
　　律感..144
7.3 图文相结合使信息传播最大化......145
7.4 运用夸张手法来凸显产品特性......146
7.5 用适当留白突出主题思想............147
7.6 运用拟人和寓意手法，拉近与
　　受众的距离............................148
7.7 不同面的巧妙组合，在变换之中
　　呈现美感................................149
7.8 用人们熟知的物品来凸显图案的
　　特性与功能............................150
7.9 巧妙运用双关与正负图形，表达
　　主题的深层含义....................151
7.10 用人们熟知的物品来凸显图案的
　　 特性与功能............................152
7.11 注重画面空间立体感的营造......153
7.12 合理运用点，丰富画面的视觉
　　 效果..154
7.13 将图案重点突出，起到强化
　　 作用..155
7.14 将不同的图形元素，通过一定的
　　 介质进行联系........................156
7.15 将图案刻意减少或添加，增强
　　 画面的新奇性与创意感...........157

第 1 章 图案设计的基本原理

　　图案是一种具有说明性的图画形象,在设计中,图案是视觉传达设计表现的基本形式,同时也是构成视觉传达的基本元素,其目的是向受众阐述观念、突出主题或是表达某种思想,具有传播和交流信息的作用。

　　图案是伴随着人类的发展而产生的,由此可见图案源于生活,且具有较强的视觉表述力。

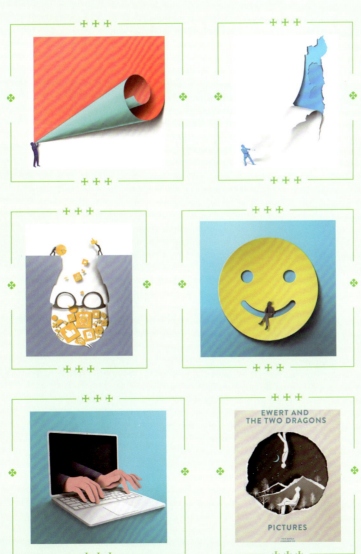

1.1 图案设计的概念

　　图案是一种较为直观的视觉语言，是一种方便传播并具有较强感染力的信息传导方式，图案能够承载大量的信息，是视觉艺术信息载体的重要组成部分。

- ◆ 认知度较大，范围较为宽泛。
- ◆ 创意新奇，富有感染力。
- ◆ 给受众留下想象空间。

1.2 图案设计的点、线、面

在人们所看到的画面当中,图案元素总是占据较大部分的比例,有的甚至占据整个画面,在视觉顺序上,图案元素总能轻而易举地引起受众的注意,并通过图案元素的相互搭配突出画面的整体风格。

图案的创意设计总体来讲是一个综合体,其点、线、面是构成图案的三个基本要素。通过点、线、面三种单个元素相互组合与搭配,可以直接或者间接地展现出图案设计的目的所在。

1.2.1 点

点是一种在一定环境下对比而成的产物，所占面积相对较小，既无长度又无宽度，不表示面积与形状，是用来表示位置的元素。

点作为图案的一种，根据其存在的位置会使画面给受众带来不同的视觉感受。例如，当画面中只有一个点元素时，点元素会成为画面的视觉中心，当画面中具有多个点元素时，通过点元素的位置可向受众传递丰富且变幻无穷的视觉效果。

◆ 给人张力感、终止感。
◆ 具有疏密、大小、轻重、虚实的变化。
◆ 引导受众的视线，具有注目性。

1.2.2 线

　　线是点移动的轨迹，具有长短、粗细等特点，不同性质的线在画面当中的作用不同，例如，长线具有持续性、速度性和时间性，使整个画面看上去更富有动感，短线则具有间断性，给人一种迟缓的视觉感受，粗线的应用会使画面显得较为厚重，细线则可向受众传递一种敏锐、轻松的视觉感受。

- ◆ 应用广泛，可以增强画面的节奏感。
- ◆ 表现形式多样化。
- ◆ 具有明确性和简洁性。

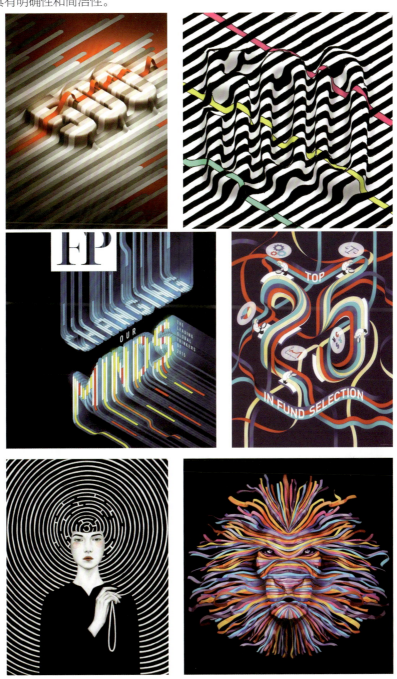

1.2.3 面

所有二次元空间构成的形都可以称之为面,即面是由点和线的密集或是线的移动构成的。面和线一样,具有多种形态的属性。在设计的过程当中,大小、虚实的设计也会给受众带来不同的视觉感受,例如,面积较大的面会给人一种扩张的视觉感受,面积较小的面则给人一种聚集感,实面给人一种量感和力度感,虚面给人一种轻而无量的视觉感受。

◆ 面会给人更直观的视觉感受。
◆ 通过不同的面积会给受众不同的视觉感受。
◆ 具有丰富多彩的变化。

1.3 图案设计的方法

图案设计是根据画面的整体风格与效果将图案进行适当的搭配与应用,展现在画面当中,用来强调和凸显宣传的目的,在应用的过程中要遵循创作的四项原则,即实用性原则、商业性原则、趣味性原则和艺术性原则。

1.3.1　实用性原则

　　图案设计的实用性原则，是指在创意的过程当中利用图案元素将画面的主题思想较为明显地呈现在受众的眼前，深入消费者的内心世界，通过图案的引导和展现让受众对画面的主题思想有更深层次的了解。

1.3.2 商业性原则

　　图案设计的商业性原则主要体现在通过图案的展现与设计让受众充分地了解产品的风格、价值、特点等多个方面，从而引起受众情感上的共鸣，激发消费者消费的欲望。

1.3.3 趣味性原则

图案设计的趣味性原则主要是通过图案的展现与创意性的变形突出画面当中元素的特点、作用与风格,让画面丰富有趣,更具吸引力,并运用夸张、拟人等表现手法使元素看上去更加真实、立体,以成功地吸引受众的目光。

1.3.4 艺术性原则

图案设计的艺术性原则主要是通过具有艺术性的创意元素来吸引受众的眼球，此类创意设计更加重视画面整体美感的体现，利用图形元素给受众以视觉冲击力，通过不同画面的呈现为其留下深刻印象。

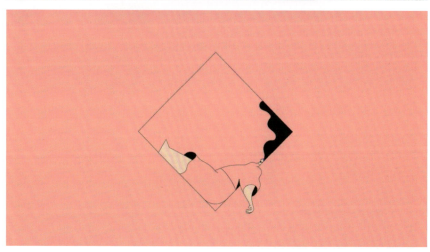

第2章 图案设计中的图形类型

　　图形是无处不在的，它是人们视觉形象通过相关媒体传达出的一种特殊语言，无论在哪一个领域都可以见到它的身影。在当今视觉传播的年代里，我们的生活被各种各样的图形围绕着，图形表现在电视、广告、包装里，并且占据了很重要的地位。它以一种强大的力量在对人们宣泄情感、传达理念和信息，并且在视觉上给人一种直观的感受和冲击力。

　　图案设计中的图形类型大致可以分为动物类、植物类、人物类、风景类、物品类、几何类、文字类、抽象类等。

　　图案的创造是一件很神奇并且很有趣的事情。比如说，圆形代表着保护或无限，它们保护内里，限制外面，同时圆形也代表着圆满和完整；三角形代表着稳定，当其旋转到一定角度时，则给人以紧张、冲突、运动感与侵略性；正方形和长方形则代表着安宁、稳固、安全、和平等。

- ◆ 动物类型的图案设计一般用动物本身的颜色来进行呈现。
- ◆ 植物类型的图案设计多用绿色来给人充满生机与活力的视觉感受。
- ◆ 人物类型的图案设计因不同的宣传主题而选择不同的颜色，整体搭配较为灵活。
- ◆ 风景类型的图案设计用风景原有色彩带给人以不同的视觉体验。
- ◆ 物品类型的图案设计多用亮丽的色彩进行展现。
- ◆ 几何类型的图案设计多采用对比色彩给受众以视觉冲击力。
- ◆ 文字类型的图案设计一般应选择与版面整体色调相一致的色彩，让整体画面具有统一感。
- ◆ 抽象类型的图案设计因其具有独特的个性和自我观念，所以用色也较为大胆。

2.1 动物类型的图案设计

　　动物类型的图案，就是在设计时将动物作为整个版面的主体物。由于不同的主题与表达思想，所以在动物形态、颜色、整体概貌等的选择上也不尽相同。

　　动物类型的图案可分为两种，一种是直接以动物本来面貌作为展示主图，这样可以给受众以直观的感受。另外一种是将动物进行抽象化，以简笔画的形式呈现。这种方式打破了动物本身的严肃与单调感，多给人以卡通、可爱的视觉体验。

　　无论是哪一种表现形式，在进行设计时都要从动物的本来面貌与特征出发。这样可以将信息迅速地传达给广大受众，使其印象更加深刻。

特点：
- ◆ 画面富有动感与活力。
- ◆ 具有很强的视觉冲击力。
- ◆ 注重与受众之间的互动。
- ◆ 提倡展示效果的简约与大方。
- ◆ 色彩多明亮鲜活。

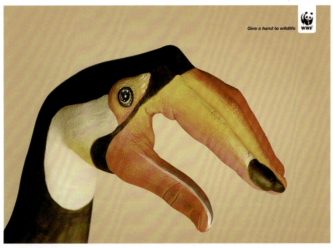

2.1.1 用色明亮动物类型图案设计

用色明亮的动物类型图案设计强调用鲜艳的颜色来吸引消费者的注意力，同时最大限度地刺激其视觉，使二者之间形成一定的互动。

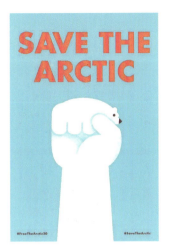

设计理念： 这是一款保护北极熊的公益海报设计。画面将人物紧握的拳头与北极熊相结合，采用正负形的方式，将二者融为一体，给人以强烈的视觉冲击力。

色彩点评： 整个设计以蓝色为主色调，从侧面凸显出北极熊的居住地已经全是水的状况。在无形之中表现出人类活动给动物带来的伤害。

🎨❶白色紧握的拳头，在蓝色背景的衬托下十分醒目。一方面说明动物的生存环境已经十分有限；另一方面也体现出人类保护动物的坚定决心。

🎨❷在最上方的主标题文字，采用明纯度较高的红色，十分醒目，具有很好的宣传效果。最下方的小文字，对海报主题作进一步的说明，同时也让整体的细节效果更加丰富。

- RGB=146,205,227　CMYK=55,2,14,0
- RGB=255,255,255　CMYK=0,0,0,0
- RGB=216,81,89　CMYK=1,82,54,0

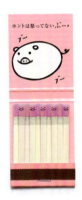

这是日本 Kokeshi 可爱的创意火柴盒包装设计。画面将简笔画的小猪猪作为主图，而且在粉色背景的衬托下，尽显火柴盒的卡通与可爱。同时顶部的手写文字，让这种氛围又浓了几分。火柴顶部的颜色在同类色的对比中，为整个设计增添了动感与活力。

- RGB=235,174,192　CMYK=0,44,11,0
- RGB=255,255,255　CMYK=0,0,0,0
- RGB=0,0,0　CMYK=93,88,89,80
- RGB=223,102,205　CMYK=16,68,0,0

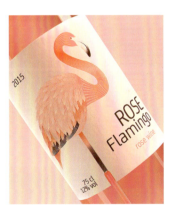

这是精致的玫瑰火烈鸟葡萄酒包装设计。画面将平面化的火烈鸟直接作为包装的展示主图，给人以直观的视觉印象。而且产品颜色与图案颜色使用同一个色调，给人以和谐统一的亮丽感。简单的文字既对产品进行了解释与说明，同时也增强了整体的细节设计感。

- RGB=199,97,93　CMYK=13,75,56,0
- RGB=231,195,185　CMYK=5,31,23,0
- RGB=67,6,7　CMYK=60,100,100,56
- RGB=225,204,181　CMYK=11,23,29,0

2.1.2 动物类型的图案设计技巧——直接表达主题

动物是人们十分熟悉的，所以在对该类型的图案进行设计时，要尽量直接表达主题。只有这样才能吸引受众的注意力，在视觉上受到冲击，而且也非常有利于图案的宣传与推广。

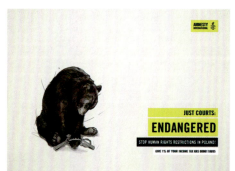

这是一款保护动物的公益广告设计。画面以被夹住的熊作为展示主图，将宣传主题直接在受众面前进行呈现，给其以直观的视觉冲击力。右侧的主标题文字，采用亮黄色作为底色，十分醒目。而且大面积的留白，给受众留下了广阔的阅读与想象空间。

这是一款情人节的宣传海报创意设计。画面采用正负形的构图方式，将简笔画的猫和底部人物巧妙地融为一体，直接表达了海报主题。这种构图方式创意十足，给人以直观的视觉印象。而且将星空作为猫的身体，既将动物很好地呈现出来，而且也营造了浓浓的浪漫氛围。

配色方案

双色配色

三色配色

五色配色

佳作欣赏

2.2 植物类型的图案设计

植物类型的图案设计，就是将植物作为整个版式的主体物。通过植物本身的颜色与其所具有的特征，给人以绿色、天然与健康的视觉感受。

植物类型的图案设计可以分为很多种类。例如，直接将文字与植物相结合进行呈现；或者借助植物的内涵作用来表明产品具有的特效；还可以将植物与其他物件相结合，综合展现图案想要传达的信息。

特点：
- 给受众绿色、天然的视觉感受。
- 画面色调以绿色为主。
- 画面中绿叶花草元素居多。
- 可以适当采用对比色，让画面更具视觉冲击力。

2.2.1 生机盎然的植物类型图案设计

一想到植物，首先在我们脑海中浮现的就是碧绿的叶子和各种鲜花盛开的场面，给人以满满的生机与活力。所以在对该类型的图案进行设计时，要将植物作为展示主图，将产品、海报等的内涵直接凸显出来。

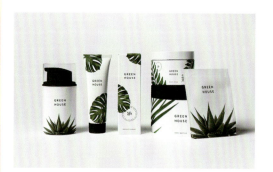

色彩点评：将深绿色作为主色调，在白色背景的衬托下十分醒目。将产品绿色、天然的特性直接凸显出来，给受众以直观的视觉冲击力。

🌳深色的文字，对产品进行了简单的解释与说明。而且采用左右两端居中对齐的方式，使整个版面更加井然有序。

🌳植物与文字之间大面积的留白，为受众营造了一个很好的阅读和想象空间。

设计理念：这是清新的 Green House 美容护肤品包装设计。画面将植物作为展示主图，而且采用超出画面的构图方式，给受众以很强的视觉延展性。

■ RGB=74,96,47 CMYK=80,53,100,19
□ RGB=255,255,255 CMYK=0,0,0,0
□ RGB=227,227,227 CMYK=13,10,10,0
■ RGB=0,0,0 CMYK=93,88,89,80

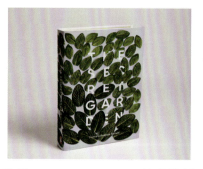

这是 The Secret Garden 的书籍封面设计。画面将不同大小与摆放角度的绿叶作为展示主图，给受众以强烈的视觉冲击力，而且也很好地缓解了长时间浏览网页导致的视觉疲劳。白色文字与树叶交叉叠放，营造出很强的空间立体感。让整个画面尽显绿色的生机盎然与顽强的生命力。

■ RGB=59,69,39 CMYK=79,62,100,41
□ RGB=255,255,255 CMYK=0,0,0,0
□ RGB=196,194,205 CMYK=26,22,13,0

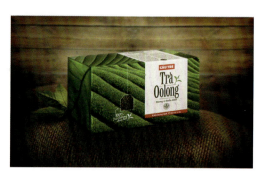

这是越南传统品牌 Cau Tre 的乌龙茶包装设计。画面将大面积的茶树种植作为整个包装的展示主图，给受众以强烈的视觉冲击力，并营造出一种身临其境之感，极具宣传与推广效果。小面积浅色的运用，将绿色更加明显地呈现出来，给人以绿色健康的视觉体验。

■ RGB=69,89,48 CMYK=80,56,100,25
■ RGB=157,176,77 CMYK=50,20,86,0
□ RGB=243,241,236 CMYK=6,6,8,0
■ RGB=161,65,58 CMYK=34,88,82,1

2.2.2 植物类型的图案设计技巧——将绿色作为主色调

随着社会的迅速发展，人们越来越注重环保与健康。所以在对该类型的图案进行设计时，要将绿色作为主色调。这样不仅可以在视觉上吸引受众注意力，同时对于环保也有积极的宣传与推广作用。

 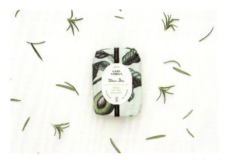

这是一款食品的标志设计。画面整体以绿色为主色调，凸显出产品具有绿色与健康的特点。在画面中间位置白色正圆的运用，一方面将品牌标志文字和图案直接呈现出来；另一方面具有很强的视觉聚拢感，将受众的注意力全部集中于此。

这是精美的Savon Stories润肤香皂包装设计。画面将绿色的牛油果和其叶子作为展示主图，放在整个包装的中心位置，给受众以直观的视觉印象。既表明了产品的香味以及功效，同时也给人以绿色、天然的视觉感受。简单的文字，对产品进行了相应的解释与说明。

配色方案

双色配色 三色配色 五色配色

佳作欣赏

2.3 人物类型的图案设计

人物的整体构造是比较复杂的，其既可以有完整的概貌样式，优美的曲线弧度，又可以将其中一部分作为展示主图。不同的展示效果，会给受众以不同的感受和体验。所以在对该类型的图案进行设计时，要根据具体情况来具体实施。

图案最重要的就是以小见大。在设计时可以将具体的人物，抽象成简单的线条轮廓。这样不仅可以在对比中传达深刻的含义与内涵，同时还具有很强的创意感与趣味性。

但总体来说，无论采用什么样的形式进行设计，都要站在广大受众的角度进行考虑。在现代这个阅读碎片化与快速化的社会，最好让其一目了然。

特点：
- ◆ 整体设计成熟稳重，使受众一目了然。
- ◆ 具有很强的真实性。
- ◆ 用简单的线条来凸显深刻的含义。
- ◆ 具有直观的视觉印象与冲击感。

2.3.1 创意十足的人物类型图案设计

具有创意感的人物类型图案设计，就是让整个设计给人一种在巧妙之中传达主题的视觉感受，使其获得一种意想不到的体验。但需要注意的是，不能为了追求创意而不顾实际情况。这样不仅难以获得预期的效果，反而有可能适得其反。

设计理念：这是一款U盘的宣传广告设计。画面将一个体型庞大的人和瘦小的衣服作为展示主图，在对比之中凸显出产品强大的存储空间，极具创意感。

色彩点评：以橙色作为主色调，一方面将画面内容很好地表现出来；另一方面给人以活跃、有趣的视觉体验，使其印象更加深刻。

① 浅色的人物和衣服，在橙色背景的衬托下十分醒目。而且周围大面积的留白，给受众提供了很好的阅读和想象空间。

② 放在画面右下角的产品，具有很强的宣传和推广效果。简单的文字和线条，丰富了画面的细节效果。

- RGB=236,201,53 CMYK=7,25,88,0
- RGB=255,255,255 CMYK=0,0,0,0
- RGB=58,54,53 CMYK=76,74,73,45

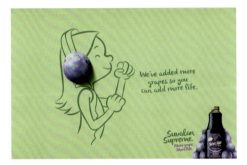

这是Suvalan葡萄汁的系列创意插画广告设计。画面以听音乐的卡通人物作为展示主图，将耳机替换成葡萄，一方面表明产品的口味；另一方面从侧面凸显喝完产品给人带来的愉悦感受，具有很强的创意感与趣味性。放在右下角的产品，在绿色背景的衬托下十分醒目，同时也表现出产品的绿色与健康。简单的手写文字，具有很强的装饰与说明效果。

- RGB=198,214,143 CMYK=32,7,55,0
- RGB=82,106,63 CMYK=78,50,93,12
- RGB=73,67,117 CMYK=83,84,34,1

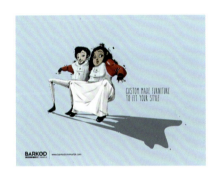

这是土耳其Barkod家具定制的系列趣味创意广告。画面将两个人物的正常坐姿，在地面上投影为椅子的形状。这既与家居定制的宣传主题相吻合，可以根据受众的坐姿习惯、喜好等进行随意的定制；同时具有很强的创意感与趣味性，使整个画面生动形象。放在左下角的标志，则具有宣传与推广作用。

- RGB=196,215,227 CMYK=31,9,10,0
- RGB=102,112,122 CMYK=70,55,47,1
- RGB=255,255,255 CMYK=0,0,0,0
- RGB=120,35,44 CMYK=47,99,91,19

2.3.2 人物类型的图案设计技巧——用简单的线条展现整体概貌

人物的整体轮廓与概貌是我们最熟悉的。如果用整个人像作为展示主图，虽然可以将主题或者观点进行直接的表达，但却给人以呆板、乏味的印象。所以在设计时，我们可以采用以小见大的手法，使用简单的线条绘制出人物的基本轮廓，在若隐若现之中给人以眼前一亮的视觉体验。

这是一个插画类的肖像电影海报设计。画面采用曲线型的构图方式，将画面中小女孩的飞行路线以人物侧脸进行呈现。给受众以直观的视觉印象，同时极具创意感与趣味性。橘色的背景将人物侧脸轮廓衬托得十分清楚，后面的主标题文字，既对电影进行了宣传，同时也让画面更加丰富。

这是Guinness吉尼斯啤酒的创意广告。画面采用中心型的构图方式，使用简单的线条绘制出人物喝啤酒的形状，给人一种酣畅淋漓的愉悦感。而且在黄色系背景的衬托下，人物手中的黑色酒瓶十分醒目，具有很好的宣传效果与代入感。简单的文字，既起到一定的解释说明作用，同时也丰富了细节效果。

配色方案

双色配色　　　　　　　三色配色　　　　　　　五色配色

佳作欣赏

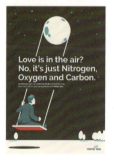

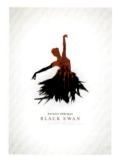

2.4 风景类型的图案设计

　　风景指的是供人类观赏的自然风光、景物，包括自然景观和人文景观。随着社会的不断发展，人们对图案的要求也在逐渐提高。除了基本的自然风光之外，一些名胜古迹、人文景观等也被融入设计之中。

　　除此之外，还可以将具体实物形象化。比如说，将产品进行放大，再配以简单的卡通人物等装饰物，构成一个独特的风景；再者自行设计一些简单的风景，将其作为包装展示图或者书籍封面。

　　无论采取什么方式，在对该类型的图案进行设计时，都要遵循基本的风景图案设计规则。特别是涉及一些著名景观时，要实事求是，不能随意更改。

特点：

- ◆ 具有较强的文化特色。
- ◆ 可以展现出独特的个性风格。
- ◆ 具有丰富的创造力。
- ◆ 多样的形式设计。
- ◆ 具有较高的辨识度。
- ◆ 产品具有足够的创意感与趣味性。

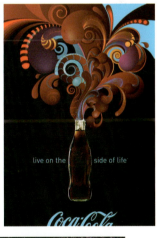

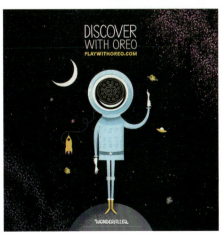

2.4.1 极具视觉冲击力的风景类型图案设计

日常的风景人们已经司空见惯，不会产生太大的视觉波动。为了让受众的视觉受到一定程度的冲击，就需要让设计具有创意。只有这样才能让图案的宣传力度获得最好的效果。

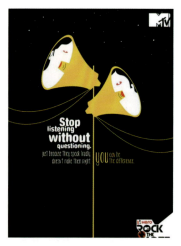

人以厌烦的视觉感受。与宣传主题相吻合，具有很强的视觉冲击力。

色彩点评： 整体以黑色为主色调，将橘色的喇叭很好地凸显出来。特别是人物眼睛和舌头部位红色的点缀，将随意大声说话给人的厌烦之感淋漓尽致地表现出来。

① 与喇叭相连的电线，让这种氛围又浓了几分。而且超出画面的部分，具有很好的视觉延展性。

② 大小不一的白色文字，一方面对广告进行了解释与说明，同时又打破了画面的枯燥与乏味。

- RGB=15,16,15 CMYK=91,85,86,77
- RGB=239,205,52 CMYK=6,24,88,0
- RGB=255,255,255 CMYK=0,0,0,0
- RGB=182,28,31 CMYK=21,99,100,0

设计理念： 这是一款禁止随意大声说话的宣传广告设计。画面将大喇叭与人物头部相结合，而放大版的人物嘴巴，以夸张的手法给

这是一个音乐演唱会的宣传海报设计。画面采用满版型的构图方式，将音乐带给人的震撼与激情，比作波涛汹涌的海浪，给人以强烈的视觉冲击力与现场代入感。而且画面中间类似闪电的红橙色图形，让这种氛围又浓了几分。白色的主标题文字，具有很好的宣传效果。

- RGB=57,99,95 CMYK=89,54,64,11
- RGB=255,255,255 CMYK=0,0,0,0
- RGB=222,84,61 CMYK=0,80,73,0
- RGB=231,165,52 CMYK=2,45,86,0

这是一款Malibu朗姆酒的时尚包装设计。画面将当地特有的风景作为整个包装的展示主图，多种颜色的综合运用，一方面给人以很强的视觉冲击；另一方面也从侧面凸显产品带给人丰富的口感。正面白色的酒瓶外观，极大地增强了画面的稳定性。

- RGB=90,159,225 CMYK=75,25,2,0
- RGB=201,79,54 CMYK=10,83,81,0
- RGB=255,255,255 CMYK=0,0,0,0
- RGB=236,187,55 CMYK=4,33,87,0

2.4.2 风景类型的图案设计技巧——增加画面趣味性

在对风景类型的图案进行设计时，有时图案本身没有什么特色，不够引人注意。因此，我们可以在主体物上方添加一些小物件，来增强画面的趣味性。这样不仅可以让受众对产品有一定的了解，同时还会为其带来了美的享受。

这是一款素食产品的宣传广告设计。画面将盛有食品的盘子作为热气球，在飞机、白云等简笔画的装饰下，为画面增添了趣味性，创意十足。同时以飘在空中的"热气球"从侧面凸显素食能够控制人的体重，对身体有很大的好处。而且在绿色背景的烘托下，让这种氛围又浓了几分。下方弧形的文字，对产品进行了相应的解释与说明。

这是可口可乐的宣传广告设计。画面采用中心型的构图方式，将落日比作产品的瓶盖，将水面上的光照以瓶子外观进行呈现，让整个画面充满趣味性与创意感。瓶盖上方的标志文字，对产品有积极的宣传与推广作用。而且整个版面中大面积留白的设计，让主体物清楚明了，为受众提供了一个很好的阅读空间。

配色方案

双色配色　　　　　三色配色　　　　　五色配色

佳作欣赏

 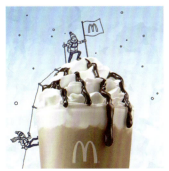

2.5 物品类型的图案设计

物品是生产、办公、生活等领域常用的一个概念，泛指各种东西。换句话说，我们每天都要与各种各样的物品打交道。大到电脑、冰箱等，小到常用的笔、杯子等。不同的物品有不同的属性和特点，在设计时自然也要有相应的侧重点。

特别是我们日常使用的物品，由于已经习以为常，受众不会有太多的追求与想法。因此在设计时，就要有所创新，让其从众多同类物品中脱颖而出。只有这样才能给受众以视觉冲击，使其印象更加深刻。

特点：
- ◆ 具有较强的动感。
- ◆ 有明显的品牌标识。
- ◆ 具有较强的创意感与趣味性。
- ◆ 信息传达直接明了。
- ◆ 宣传推广力度极大。

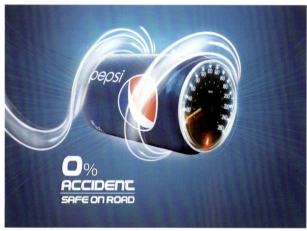
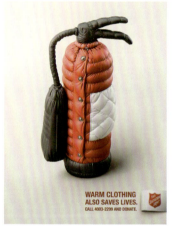
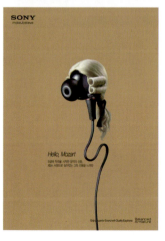
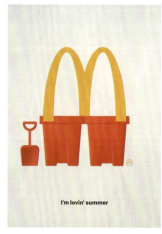
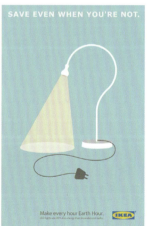

2.5.1 具有动感效果的物品类型图案设计

物品本身就会给人以较强的动感，所以具有动感效果的物品类型图案设计，就要以较为立体的方式将其呈现出来。这样不仅可以给消费者很好的视觉体验，而且也可以让其产生身临其境的互动感。

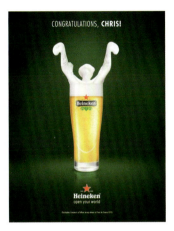

设计理念： 这是喜力啤酒的趣味宣传广告设计。画面采用中心型的构图方式，将盛满啤酒的杯子摆放在画面中间位置，十分醒目。而且要从杯子中跳跃而出的白色人物泡沫，给人以很强的视觉冲击。

色彩点评： 整体以绿色为主色调，与酒瓶本身颜色相一致。深色背景将橙色产品很好地凸现出来，同时也增加了画面的亮度。

🎨 拟人化的白色泡沫，好像一名准备好随时要跳跃的运动员，极具趣味性与创意感。同时也从侧面凸显出产品带给人的激情与活力。

🎨 上下两端的文字和标志，不仅对产品具有很好的宣传作用，还丰富了整体的细节效果。

■ RGB=40,69,17 CMYK=90,60,100,41
□ RGB=255,255,255 CMYK=0,0,0,0
■ RGB=240,208,50 CMYK=7,22,88,0

这是星巴克相关饮品的宣传广告设计。将产品直接摆放在画面中间位置，十分醒目。在吸管上方多彩云雾图形的添加，好像是从饮品中出来的，具有很强的动感效果。而且超出画面的部分，具有很强的视觉动感。产品右侧大小不一的文字，对其进行了相应的说明，同时也让版面的细节效果更加丰富。

■ RGB=241,237,215 CMYK=7,7,19,0
■ RGB=196,64,62 CMYK=12,88,74,0
■ RGB=227,165,70 CMYK=4,44,79,0
■ RGB=68,119,90 CMYK=86,43,78,4

这是一款番茄酱的宣传广告设计。画面采用中心型的构图方式，将薯条以烟花绽放的形式进行呈现，一方面与庆祝新年的主题相吻合；另一方面给受众以很强的视觉动感，在深蓝色背景的衬托下，十分醒目。同时借助薯条，从侧面对产品进行了宣传。画面下方的文字，对广告进行了解释与说明。

■ RGB=13,22,128 CMYK=100,99,45,1
■ RGB=7,9,35 CMYK=99,98,72,65
■ RGB=234,176,71 CMYK=2,40,79,0
■ RGB=193,0,15 CMYK=13,99,100,0

2.5.2 物品类型的图案设计技巧——直达主题

在对物品类型的图案进行设计时，要尽可能地直达主题。因为物品充斥在我们生活的方方面面，每时每刻都在使用中。只有直接表明某个物品的特性与功能，才能给受众营造一种良好的直观选择氛围。

这是一款眼镜的创意广告设计。画面将眼镜的各部分零件摆放成一个笑脸形状，直接表明店铺的经营性质，使受众一目了然。这样一方面凸显出产品的灵活与实用；另一方面也展现出企业真诚的服务态度。而下方的文字，对产品进行了相应的说明，具有很好的宣传作用。

这是奥迪汽车的宣传海报设计。画面将汽车车标放大充满整个画面，使人一目了然。而且超出画面的部分，具有很好的视觉延展性。将汽车摆放在两个正圆中间的交叉区域，获得了很好的宣传效果。左右两侧的宣传标语，打破了画面的单调与乏味。而将汽车相关信息在右下角呈现，十分醒目。

配色方案

双色配色	三色配色	五色配色

佳作欣赏

 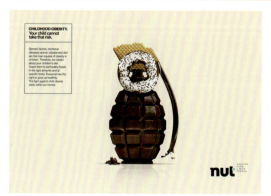

2.6 几何类型的图案设计

几何图形，即从实物中抽象出的各种图形，可帮助人们有效刻画错综复杂的客观世界。生活中到处都有几何图形，我们所看见的一切都是由点、线、面等基本几何图形组成的。几何图案看似简单，却在无穷尽的丰富变化中拥有无穷魅力。

因此，在对该类型的图案进行设计时，既可以使用单一的几何图形，打造简约时尚之美；也可以将多种类型的几何图形进行巧妙结合，让整体呈现出多样的层次感。

总之无论采用什么样的设计方式，只要符合常规和现代受众的审美情趣即可。适当的创意与趣味，可以让版面收到意想不到的效果。

特点：
- 以几何图形为展示主图。
- 营造很强的空间立体感。
- 用色多活泼明亮，使人印象深刻。
- 具有较强的几何特征。

2.6.1 色彩对比强烈的几何类型图案设计

由于几何图形本身就棱角分明，因此能够给人以很强的坚实、稳定之感。在设计时采用对比强烈的色彩，不仅可以给受众强烈的视觉冲击力，同时也可以凸显产品本身的特性与功能。

设计理念： 这是一款几何图形的创意海报设计。画面采用对称型的构图方式，将左右两侧图形以相对对称的形式进行呈现，给受众以直观的视觉印象。

色彩点评： 整体以黑色为主色调，中间位置的图案运用红蓝的对比色，同时在深色背景的衬托下十分醒目，将受众的注意力全部集中于此。

🎨 少量的白色文字，既对海报进行了解释与说明，又丰富了整体的细节效果，而且也适当提高了画面的亮度。

🎨 画面中的适当留白，让整个版式有一种顺畅的感觉，同时也给受众营造了一个良好的阅读空间。

- RGB=39,36,37 CMYK=81,80,76,61
- RGB=49,59,147 CMYK=94,87,6,0
- RGB=206,49,41 CMYK=5,92,87,0
- RGB=255,255,255 CMYK=0,0,0,0

这是一款创意海报设计。画面采用倾斜型的构图方式，将几何图形以倾斜的方式摆放在画面中间位置，给人以直观的视觉印象。而且红色的图案与背景的绿色形成鲜明的颜色对比，十分醒目。左上角的文字既进行了相应的说明，也增强了整个画面的稳定性。而大面积的留白，为受众提供了一个很好的想象空间。

- RGB=121,186,133 CMYK=67,4,62,0
- RGB=207,74,71 CMYK=6,84,67,0
- RGB=37,7,26 CMYK=77,96,77,68

这是一个几何图形的创意海报设计。画面采用满版型的构图方式，将图形以倾斜的方式在画面中间位置呈现黑白两色的图形，在经典的颜色对比中给受众以直观的视觉印象。再加上橙色的背景，让整个版面十分醒目。底部左对齐的文字，使整体整齐有序。

- RGB=197,92,53 CMYK=14,77,84,0
- RGB=255,255,255 CMYK=0,0,0,0
- RGB=40,40,40 CMYK=82,78,76,58

2.6.2 几何类型的图案设计技巧——营造空间立体感

由于几何图形都是属于平面化的，所以呈现出的效果也是直观的视觉印象。因此，在设计时就可以利用不同颜色之间的视觉错觉，营造一种空间的立体感。

这是一款创意海报设计。画面将几何图形以不同的形态进行呈现，而且在不同颜色的配合下，让整个图案呈现出很强的空间立体感。图案的蓝色与背景的红色，形成鲜明的颜色对比，将其很好地凸现出来。特别是少量白色的点缀，起到了一定的视觉缓冲作用。穿插在图案中间的文字，丰富了画面的细节设计感。

这是一款几何图形的创意海报设计。画面采用倾斜型的构图方式，将不同形态的几何图形摆放在画面中间位置，十分醒目。不同图形以叠加的方式进行呈现，在不同颜色的过渡中，营造了很强的空间立体感。而且红色调的运用，为深色的画面增添了一抹亮丽的色彩。

配色方案

| 双色配色 | 三色配色 | 五色配色 |

佳作欣赏

2.7 文字类型的图案设计

文字与其他语言等工具一样，都具有交流信息的功能。与此同时。不同的文字以及不同的使用方式，其中都蕴含着一定的意义与审美价值。

因此，在对该类型的图案进行设计时，可以将单个文字进行特殊的变形，让其呈现出一定的形态；也可以以某个物体为对象，将文字进行有规律的放置；还可以将平面的文字立体化，使其呈现出一定的空间立体感。

文字图案与其他类型的图案一样，都有各种各样的设计方式与应用场合。因此在设计时，我们可以根据具体的情况采用相应的设计方式。

特点：
- 具有鲜明的文字特征。
- 具有很强的可塑性与变形性。
- 颜色既可高雅奢华，也可清新亮丽。
- 具有一定的空间立体感。
- 极具创意感与趣味性。

2.7.1 趣味风格的文字类型图案设计

趣味风格的文字类型图案设计，就是给人营造一种趣味十足却不失时尚的视觉氛围。这种风格的图案设计，在用色上一般较为明亮活跃，将趣味性最大限度地凸现出来。这样不仅具有良好的宣传效果，同时也可以为广大受众带去美的享受。

设计理念： 这是一个文字创意海报设计。画面整体以卡通画的形式进行呈现，将在门口的文字拟人化，将其想要进入但却又有一些胆怯的心理直接凸现出来，具有很强的趣味性与创意感。

色彩点评： 画面整体以粉色为主，在与蓝色的对比之中，为画面增添了稳重感。小面积黄色的点缀，为整个画面增添了很强的跳跃感。

⬤ 在门口看似随意摆放的四个字母，却极具时尚与趣味性。特别是在两对眼睛的配合下，将这种氛围体现得淋漓尽致。

⬤ 矩形边框的运用，让整个画面具有很好的视觉聚拢感。适当的投影，营造了一定的空间立体感。

- RGB=47,57,104 CMYK=95,90,41,7
- RGB=226,161,185 CMYK=3,49,11,0
- RGB=242,207,85 CMYK=4,24,76,0

这是一款创可贴的宣传广告设计。画面采用中心型的构图方式，将文字直接摆放在画面的中间位置，十分醒目。而且将字母 T 以两个创可贴的形式进行呈现，具有很强的创意感与趣味性，同时还具有宣传与推广效果。而将红色品牌标志摆放在右下角位置，在白底的衬托下，使人一目了然，印象深刻。

这是星巴克的创意宣传广告设计。画面将饮料杯以文字形式呈现，具有很强的创意感与趣味性。而且清晰可见的大小文字，让"杯子"具有很好的阅读感，给受众以直接的视觉冲击力。将饮品标志摆放在画面右侧，对产品具有很好的宣传作用。画面周围适当留白的设计，给受众提供了一个干净的阅读空间。

- RGB=222,166,50 CMYK=8,43,89,0
- RGB=189,109,35 CMYK=21,68,98,0
- RGB=201,46,62 CMYK=9,93,71,0
- RGB=36,38,36 CMYK=84,77,79,62

- RGB=148,33,44 CMYK=39,100,95,0
- RGB=101,20,26 CMYK=51,100,100,33
- RGB=255,255,255 CMYK=0,0,0,0
- RGB=59,102,74 CMYK=88,50,84,13

2.7.2 文字类型的图案设计技巧——展现文字的可塑性

一般来说，文字类型的图案设计重在展现信息的传播与推广，因此不会有太多的变化。但随着社会的迅速发展，受众的审美需求也在不断发生变化。所以，在对该种类型的图案进行设计时，可以对文字进行变形，或者以其他形式将文字表现出来，以增强文字的可塑性与多样性。

这是一款文字的创意海报设计。画面采用曲线型的构图方式，将文字以一定的曲线弧度进行呈现。既给人以直观的视觉印象，同时也凸显出文字的可塑性和柔软度。

下方的深色投影，在白色文字的对比之下，给人以很强的空间立体感。而蓝色背景的运用，增强了整个画面的稳定性与时尚感。

这是加拿大Catherine的时尚CD设计。画面将文字以不同形状和大小的几何图形拼凑而成，打破了原有文字的单调与呆板，让整个画面瞬间充满活力与动感。而且多种颜色的搭配，在对比之中给人以别样的时尚感。

黑色背景的运用，既将其很好地凸现出来，而且还增强了稳定性。

配色方案

双色配色　　　　　　三色配色　　　　　　五色配色

佳作欣赏

2.8 抽象类型的图案设计

抽象与具象相对应，就是没有实际的外观形状。换言之，就是没有实际物件或具体的概貌，但整体效果却给人以新奇、夸张且不失时尚的视觉体验。比如说，将人物的各个部分替换成不同的图形，将其抽象化，给人以出其不意的视觉冲击感。

虽然抽象类型的图案没有过多的限制，但是在进行设计时，也不能一味为了追求标新立异而脱离实际。这样不仅难以获得预期的效果，反而会适得其反。

特点：
- 具有很强的创意感与趣味性。
- 色彩搭配对比鲜明。
- 画面效果较为生动形象。
- 具有较强的视觉冲击力。

2.8.1 新奇风格的抽象类型图案设计

由于几何图形本身就棱角分明，给人以很强的坚实、稳定之感。在设计时采用对比强烈的色彩，不仅可以给受众带去强烈的视觉冲击力，同时也可以凸显产品本身的特性与功能。

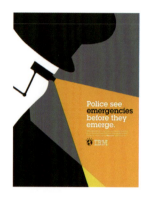

设计理念： 这是 IBM 公司的商务简约创意海报。画面将替换为监控摄像头的眼睛部位作为展示主图，将海报主题淋漓尽致地凸现出来。而且超出画面的部分，具有很强的视觉延展性。

色彩点评： 整体以深色为主色调。在人物的黑白色对比中，给人以直观的视觉印象。特别是小面积橙色的运用，有效地提升了画面的色彩亮度。

① 放在摄像头监控区域的文字，具有很好的宣传效果。同时也表明高科技的发展，会让罪犯无所隐藏。

② 画面右侧适当留白的运用，让整体有呼吸顺畅之感，同时也为受众营造了良好的阅读和想象空间。

RGB=97,105,111 CMYK=71,58,52,4
RGB=46,45,49 CMYK=82,78,71,51
RGB=227,164,39 CMYK=5,44,92,0
RGB=255,255,255 CMYK=0,0,0,0

这是百事可乐的创意营销海报。画面采用中心型的构图方式，将产品标志的蓝色部分比作大海，在卡通船只、海鸥、太阳等物件的烘托下，不仅可以给人一种身临其境之感，而且也从侧面凸显出产品带给受众神清气爽的愉悦感受。摆放在右下角的标志，具有很好的宣传效果，同时给人以很强的视觉动感与活力。

RGB=49,59,140 CMYK=94,89,13,0
RGB=202,34,40 CMYK=7,95,89,0
RGB=255,255,255 CMYK=0,0,0,0
RGB=229,166,63 CMYK=3,44,82,0

这是 JAZZ 的主体插画海报设计。画面采用倾斜型的构图方式，将弹奏乐器的人物进行抽象化。运用夸张的手法凸显出音乐带给人的畅快与乐趣。而且高抬腿的人物，让画面具有强劲的动感。顶部以不同颜色呈现的文字，具有很好的宣传作用。

RGB=228,164,39 CMYK=4,45,92,0
RGB=23,21,17 CMYK=86,83,88,74
RGB=255,255,255 CMYK=0,0,0,0
RGB=173,22,16 CMYK=26,100,100,0

2.8.2 抽象类型的图案设计技巧——增强视觉冲击力

抽象类型的图案本身就具有很强的趣味性与新奇性。而且在现在这个碎片化的社会，受众停留在一件事物上的时间是有限的。所以在对该种类型的图案进行设计时，可以运用夸张的手法，增强画面的视觉冲击力，以此来吸引更多受众的注意力。

这是一款演唱会的海报设计。画面采用倾斜型的构图方式，将辣椒和女性高跟鞋巧妙结合，从侧面凸显出演唱会的奇特与别具一格的时尚。红色的图案在蓝色背景的对比之下，十分醒目，给受众以很强的视觉冲击力。

以环形呈现的文字，中和了竖直图案的呆板，同时增强了画面的稳定性。将主标题文字以大写形式呈现，具有很好的宣传效果。

这是意大利Stefano Marra的恐怖故事书籍封面设计。画面采用中心型的构图方式，将抽象的人物和猫在版面中间位置呈现，给受众以直观的视觉印象和冲击力。

紧抱猫的人物，在浅色背景的衬托下十分醒目。特别是猫眼睛红色的点缀，让书籍的主题内容直接表现出来。右上角的书名文字，对书籍有积极的宣传作用。

配色方案

双色配色　　　　　　　三色配色　　　　　　　五色配色

 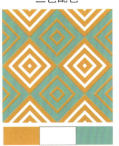 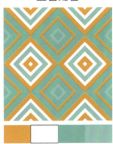

佳作欣赏

第3章 图案设计的基础色

图案设计的基础色分为红、橙、黄、绿、青、蓝、紫以及黑、白、灰。各种色彩都有着属于自己的特点，给人的感觉也都是不相同的。有的会让人兴奋，有的会让人忧伤，有的会让人感到充满活力，还有的则会让人感到神秘莫测。

色彩有冷暖之分，冷色给人以凉爽、寒冷、清透的感觉；而暖色则给人以阳光、温暖、兴奋的感觉。

黑、白、灰是天生的调和色，可以让海报整体更稳定。

色相、明度、纯度被称为色彩的三大属性。

3.1 红

3.1.1 认识红色

红色：璀璨夺目，象征幸福，是一种很容易引起人们关注的颜色。在色相、明度、纯度等不同的情况下，对于传递出的信息与表达的意义也会发生改变。

色彩情感：祥和、吉庆、张扬、热烈、热闹、热情、奔放、激情、豪情、浮躁、危害、惊骇、警惕、间歇。

洋红 RGB=207,0,112 CMYK=24,98,29,0	胭脂红 RGB=215,0,64 CMYK=19,100,69,0	玫瑰红 RGB=30,28,100 CMYK=11,94,40,0	朱红 RGB=233,71,41 CMYK=9,85,86,0
鲜红 RGB=216,0,15 CMYK=19,100,100,0	山茶红 RGB=220,91,111 CMYK=17,77,43,0	浅玫瑰红 RGB=238,134,154 CMYK=8,60,24,0	火鹤红 RGB=245,178,178 CMYK=4,41,22,0
鲑红 RGB=242,155,135 CMYK=5,51,41,0	壳黄红 RGB=248,198,181 CMYK=3,31,26,0	浅粉红 RGB=252,229,223 CMYK=1,15,11,0	博朗底酒红 RGB=102,25,45 CMYK=56,98,75,37
威尼斯红 RGB=200,8,21 CMYK=28,100,100,0	宝石红 RGB=200,8,82 CMYK=28,100,54,0	灰玫红 RGB=194,115,127 CMYK=30,65,39,0	优品紫红 RGB=225,152,192 CMYK=14,51,5,0

3.1.2 洋红 & 胭脂红

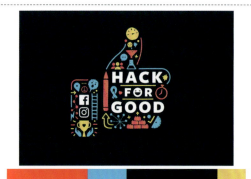

① 这是一款运动鞋的宣传广告设计效果。采用倾斜型的构图方式，而且爆炸裂变的碎片效果，既给消费者以强烈的视觉冲击，同时又凸显出鞋子的功能与特性。

② 洋红色既有红色本身的特点，又能给人以愉快、活力的感觉，营造出鲜明、刺激的色彩画面。

③ 海报以青色为主色调，加以小面积的洋红色做点缀，既时尚又极具鲜明效果。

① 这是脸谱网 Hack for Good 的视觉识别设计。以竖大拇指为外轮廓，将标志文字巧妙地进行显示。而且在其他小图案的装饰下，极具趣味性与创意感。

② 胭脂红与正红色相比，其纯度稍低，却给人一种典雅、优美的视觉效果。而且在与小面积蓝色的对比中，将其凸现出来。

③ 在深蓝色背景的衬托下，在画面中间的图案十分醒目。

3.1.3 玫瑰红 & 朱红

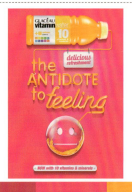

① 这是一款维他命水的创意海报设计。海报以打吊瓶的创意，来凸显产品对于人身体的重要性，极具创意感与趣味性。

② 玫瑰红比洋红色饱和度更高，虽然少了洋红色的亮丽，却给人以优雅、柔美的视觉印象。

③ 加以橙黄色的立体产品、图案以及文字做点缀，使得画面更加丰富，极具美味感。

① 这是一款海报设计。采用分割型的构图方式，将帽子作为人物展现的载体。而且在底部阴影的衬托下，具有很强的立体感。

② 鲜红色是红色系中最亮丽的颜色，与白色、黑色的对比中，将人物清晰直观地展现在受众面前。

③ 顶部的烟雾形状与人物整体的造型，具有很深的含义与韵味，使人印象深刻。

3.1.4 鲜红 & 山茶红

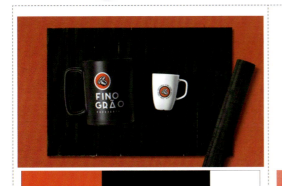

① 这是 Fino Grao 咖啡店的杯子设计效果。以咖啡豆作为图案，直接表明企业的经营性质。而且下方的主标题文字，对品牌进行了宣传与推广。

② 鲜红色介于橙色和红色之间，视觉效果上呈现醒目、亮眼的感觉，将黑白的简笔画图案清楚地凸现出来。

③ 大面积黑色与白色的运用，在颜色的对比中，凸显出企业的高端与时尚。

① 这是 Mtn Dew 激浪功能饮料的广告设计。将产品摆放在画面中间位置，给受众以直观的视觉印象。

② 山茶红是一种纯度较高，但明度较低的粉色。一般给人一种柔和、亲切的视觉效果。但在该设计中，在深色背景的衬托下，给人以满满的活力与激情。

③ 将要溅出的杯中产品，具有很强的视觉动感，而且与产品的特性相吻合。

3.1.5 浅玫瑰红 & 火鹤红

① 这是 LF Clinic & Academy 女性美容机构的手提袋设计效果。将品牌文字经过特殊设计作为展示主图，极具创意感与时尚性。

② 浅玫瑰红色是紫红色中带有深粉色的颜色，能够展现出温馨、典雅的视觉效果。将其作为主色调，凸显出女性的独特魅力。

③ 深色背景的运用，既将图案凸显出来，同时也体现出该机构的成熟与稳重。

① 这是 LOOKS 美发沙龙系列时尚设计的宣传海报。以常用的吹风机作为展示主图，间接地表现出经营性质，使受众一目了然。

② 火鹤红是红色系中明度较高的粉色，给人一种温馨、平稳的感觉。将其作为吹风机的主色调，凸显出其对头发的保护作用。

③ 主次分明的文字，对品牌具有很好的宣传与推广作用。

3.1.6 鲑红 & 壳黄红

❶ 这是希腊风情饮料的包装设计。将产品以不同的展示面作为展示主图，可以让受众对包装整体有一个清晰的认识。

❷ 鲑红是一种纯度较低的红色，会给人一种时尚、沉稳的视觉感。而且在与小面积黑色的对比中，给人以别样的异域风情。

❸ 黑色的简笔画，具有很强的地域特征，同时也营造出一种浓浓的复古情调。

❶ 这是一款创意字体海报设计。整体以不同明纯度的壳黄红作为背景主色调，在小面积白色的衬托下，提高了画面的亮度。

❷ 壳黄红与鲑红接近，但壳黄红的明度比鲑红高，给人的感觉则更温和、舒适、柔软一些。

❸ 黑色的变形文字为画面增添了独特的艺术美感。而且文字周围的黄色，为画面增添了一抹亮丽的色彩。

3.1.7 浅粉红 & 博朗底酒红

❶ 这是一本国外的猪肉食谱封面设计效果。以卡通小猪的形象作为主图，给人以直观的视觉印象。而且猪鼻子部位的镂空设计，具有很强的创意感与趣味性。

❷ 浅粉红色的纯度非常低，是一种梦幻的色彩，给人一种温馨、甜美的视觉效果，而且也凸显出食品的美味与健康。

❸ 以浅色方格作为背景，给人以时尚精致之感。少量的文字，具有很好的说明作用。

❶ 这是 POTENZA 轮胎的海报设计。将轮胎作为环形高速路的载体，一方面凸显产品的特性与强大功能；另一方面创意十足，给人以很强的视觉冲击力。

❷ 博朗底酒红，是浓郁的暗红色，明度较低，容易让人感受到浓郁、丝滑和力量。而且在渐变过渡中，凸显出企业对质量的保证。

❸ 简单的文字，既对产品进行了简单的解释与说明，同时也丰富了整体的细节效果。

3.1.8 威尼斯红 & 宝石红

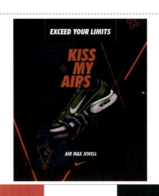

① 这是功能饮料 Gatorade 的运动主题视觉设计。采用骨骼型的构图方式，将产品直接在画面中间位置呈现，使人印象深刻。
② 以黑色作为背景主色调，在与明度较高的威尼斯红的对比中，给人营造一种成熟、充满活力动感的氛围。
③ 从饮料瓶中迸发而出的运动员，从侧面凸显出产品的强大功能，具有很好的宣传与推广效果。

① 这是耐克 Kiss My Airs 活动的宣传海报设计。采用倾斜型的构图方式，将人物手拿产品作为展示主图，给人以直观的视觉印象。
② 深色的背景与明纯度较高的宝石红色形成对比，给人一种时尚、活跃的视觉效果，而且为画面增添了一抹亮丽的色彩。
③ 不同颜色的文字对产品进行说明，同时丰富了整体的细节设计感。

3.1.9 灰玫红 & 优品紫红

① 这是 Alexis Persani 的立体字设计。采用中心型的构图方式，将产品在画面中间位置呈现，给人以直观的视觉印象。
② 以粉色渐变作为背景主色调，在与灰玫红的对比中，给人一种安静、典雅的视觉效果。而且底部的投影，给人以空间立体感。
③ 将主标题文字以立体效果进行呈现，相对于平面来说，具有很强的视觉冲击力。

① 这是一款海报设计。采用中心型的构图方式，将图案摆放在画面中间位置，具有很强的视觉冲击力。
② 以深蓝色作为背景主色调，在与优品紫红的对比中，给人一种清亮、前卫的视觉感。同时小面积白色的运用，提高了画面整体的亮度。
③ 图案采用正负形的方式，无论从哪一个角度来看，都可以有不同的感受，创意十足。

3.2 橙色

3.2.1 认识橙色

橙色： 橙色是暖色系中最和煦的一种颜色，让人联想到金秋时丰收的喜悦、律动时的活力。偏暗一点会让人有一种安稳的感觉，大多数的食物都是橙色系的，故而橙色也多用于食品、快餐等行业。

色彩情感： 饱满、明快、温暖、祥和、喜悦、活力、动感、安定、朦胧、老旧、抵御。

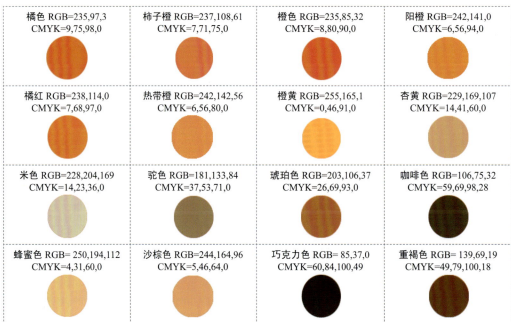

橘色 RGB=235,97,3 CMYK=9,75,98,0	柿子橙 RGB=237,108,61 CMYK=7,71,75,0	橙色 RGB=235,85,32 CMYK=8,80,90,0	阳橙 RGB=242,141,0 CMYK=6,56,94,0
橘红 RGB=238,114,0 CMYK=7,68,97,0	热带橙 RGB=242,142,56 CMYK=6,56,80,0	橙黄 RGB=255,165,1 CMYK=0,46,91,0	杏黄 RGB=229,169,107 CMYK=14,41,60,0
米色 RGB=228,204,169 CMYK=14,23,36,0	驼色 RGB=181,133,84 CMYK=37,53,71,0	琥珀色 RGB=203,106,37 CMYK=26,69,93,0	咖啡色 RGB=106,75,32 CMYK=59,69,98,28
蜂蜜色 RGB=250,194,112 CMYK=4,31,60,0	沙棕色 RGB=244,164,96 CMYK=5,46,64,0	巧克力色 RGB=85,37,0 CMYK=60,84,100,49	重褐色 RGB=139,69,19 CMYK=49,79,100,18

3.2.2 橘色 & 柿子橙

1. 这是 Natural drinks 天然果皮饮料的广告设计。采用中心型的构图方式，将由橘子皮构成的茶壶摆放在画面中间位置，给受众以直观的视觉印象。
2. 橘色的色彩饱和度较低，且和橙色相近，但比橙色有一定的内敛感，具有积极、活跃的意义。
3. 右侧竖排的文字，对产品进行了解释与说明，同时增强了整体的细节设计感。

1. 这是 Greenpeace 的公益海报设计。采用骨骼型的构图方式，将图案和文字以垂直居中的方式进行摆放，十分醒目。
2. 柿子橙是一种亮度较低的橙色，与橘色相比更温和些，同时又不失醒目感。而且在渐变过渡中，具有强烈的视觉冲击力。
3. 顶部的白色文字，在黑色背景的衬托下，十分引人注目，具有很好的宣传与推广作用。

3.2.3 橙色 & 阳橙

1. 这是 BELKA GAMES 移动设备游戏的手机壳设计。采用满版型的构图方式，将手机壳的呈现效果摆放在画面中间位置，具有直观的视觉印象。
2. 以明纯度都较高的橙色作为图案主色调，既与背景颜色相一致，具有和谐统一感，同时给人积极向上的视觉效果。
3. 周围白色小包装的装饰物，丰富了画面的细节效果，同时具有稳定作用。

1. 这是星巴克咖啡的创意广告宣传设计。采用中心型的构图方式，将倾倒的咖啡替换为文字，具有很强的创意性与趣味感。
2. 以色彩饱和度较低的阳橙色作为背景主色调，在颜色的渐变过渡中，给人以柔和、温暖的感觉。
3. 左侧整齐呈现的产品，具有很好的宣传与推广作用。下方的文字，则对产品进行了相应的说明。

3.2.4 橘红 & 热带橙

① 这是一款海报的设计效果。采用满版型的构图方式，将由三个扇形构成的图案放在中间位置，给人以直观的视觉感受。
② 以黑色作为背景主色调，在与橘红的色彩对比中，将图案很好地凸现出来，给人以强烈的直观视觉冲击力。
③ 小面积白色的点缀，既增强了画面的稳定性，同时提高了整体的亮度。

① 这是 Ballantines 苏格兰威士忌的创意设计。以光束照射呈现出酒瓶的外观形状，给人以很强的视觉冲击力，极具创意感。
② 在深色调的背景中，纯度稍低的热带橙十分醒目，给人以健康、热情的感觉，同时具有很好的宣传效果。
③ 周围的摆设，既让整体画面饱满，同时也凸显出企业的成熟与稳重。

3.2.5 橙黄 & 杏黄

① 这是 Rami Hoballah 麦当劳的创意设计。采用中心型的构图方式，将图案直接在画面中间位置呈现，给人以视觉冲击力。
② 以红色作为背景主色调，在与橙黄色的对比中，将图案清楚地凸显出来，而且具有积极、活跃的视觉效果。
③ 用简单的线条勾勒出薯条的基本轮廓，给人以别致的时尚感与趣味性。而且旁边的麦当劳标志，具有很好的宣传效果。

① 这是一部电影的宣传海报设计。将图案以倾斜的方式摆放，在正与斜的对比中，给人以别样的视觉感受。
② 整体以纯度偏低的杏黄作为背景主色调，给人一种柔和、恬静的感觉。而且小面积亮色的运用，提高了画面的视觉辨识度。
③ 下方的电影名称以大号字体进行呈现，具有很好的宣传与推广作用。顶部的英文，增强了画面的稳定性。

3.2.6 米色&驼色

1. 这是一款咖啡的创意广告设计。画面以跷跷板的形式,通过一端人物的疲惫状态来凸显咖啡的强大提神功效,创意感十足。
2. 以米色作为背景主色调,由于其具有明亮、舒适的色彩特征,即使大面积使用也不会产生厌烦的感觉。
3. 产品上方的深色文字,具有解释说明作用,而且同样的倾斜角度,与整体统一协调。

1. 这是麦当劳冰淇淋的创意宣传广告设计。画面采用中心型的构图方式,将产品摆放在画面中间位置,给受众以直观的视觉感受。
2. 以红色作为背景主色调,在颜色的对比中,将产品直接凸现出来。驼色接近沙棕色,明度较低,给人稳定、温暖的感觉。
3. 将两款产品并列摆放,而且顶部麦当劳标识字母的运用,具有很好的宣传效果。

3.2.7 琥珀色&咖啡色

1. 这是一个水果的宣传海报设计。画面采用中心型的构图方式,将简笔画的人物和动物在画面中间位置呈现,给人以直观的视觉感受。
2. 以琥珀色作为背景主色调,由于琥珀色介于黄色和咖啡色之间,给人一种清洁、光亮的视觉效果。
3. 以前后距离不等的三个图案,表明多吃水果可以适当减轻体重,刚好与宣传标语相吻合。

1. 这是一个海报的创意设计。画面以骨骼型的构图方式将图案和文字以垂直居中形式进行呈现,具有很强的视觉冲击力。
2. 以明度较低的咖啡色作为背景主色调,由于其具有重量感较大的特征,给人以沉稳、时尚的视觉感。
3. 下方主次分明的白色文字,一方面进行了解释与说明,另一方面提高了画面的整体亮度。

3.2.8 蜂蜜色 & 沙棕色

① 这是巴西 UNINASSAU 学院的广告海报。以圆形作为呈现载体，具有很强的视觉聚拢感与冲击力。

② 以浅灰色为背景主色调，一方面将主体物很好地凸现出来；另一方面与小面积的蜂蜜色形成对比，为画面增添一抹亮丽的色彩。

③ 蜂蜜色的三角形区域，作为一个缺口，带给受众视觉缓冲感。简单的文字，既进行了说明，同时也增强了整体的细节设计感。

① 这是一款文字创意海报设计。将画面图案以对角线的方式进行呈现，给人以直观的视觉印象，使人印象深刻。

② 以明纯度较低的沙棕色作为背景主色调，由于其具有稳定、低调的色彩特征，容易给人温和的视觉效果。

③ 将大小不一的文字和简单的几何图形相结合，呈现出一个奋力骑车的人物形象，具有很强的创意感和趣味性。

3.2.9 巧克力色 & 重褐色

① 这是一款巧克力产品的宣传海报设计。将环绕人物周围的巧克力液体，直观地呈现出来，凸显产品的丝滑与美味。

② 巧克力色是一种棕色，但由于本身纯度较低，在视觉上容易让人产生浓郁和厚重的感觉。

③ 以同样方式构成的文字，让巧克力的这种氛围又浓了几分，给人以满满的食欲感。

① 这是 Black&Blaze 咖啡的创意广告。放在画面中间的产品，给人以直观的视觉印象。两侧符号的运用，凸显产品的提神功效。

② 以渐变的黑色作为背景主色调，将产品很好地凸现出来。而且小面积重褐色的运用，给人以成熟稳重的感受。

③ 最下方的标志文字，对产品具有很好的宣传作用，同时增强了画面的稳定性。

3.3 黄

3.3.1 认识黄色

黄色：黄色是一种常见的色彩，可以使人联想到阳光。由于明亮度、纯度，甚至与之搭配颜色的不同，向人们传递的感受也会发生变化。

色彩情感：富贵、明快、阳光、温暖、灿烂、美妙、幽默、辉煌、平庸、色情、轻浮。

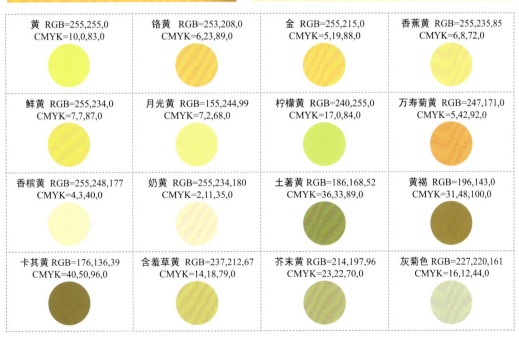

黄 RGB=255,255,0 CMYK=10,0,83,0
铬黄 RGB=253,208,0 CMYK=6,23,89,0
金 RGB=255,215,0 CMYK=5,19,88,0
香蕉黄 RGB=255,235,85 CMYK=6,8,72,0

鲜黄 RGB=255,234,0 CMYK=7,7,87,0
月光黄 RGB=155,244,99 CMYK=7,2,68,0
柠檬黄 RGB=240,255,0 CMYK=17,0,84,0
万寿菊黄 RGB=247,171,0 CMYK=5,42,92,0

香槟黄 RGB=255,248,177 CMYK=4,3,40,0
奶黄 RGB=255,234,180 CMYK=2,11,35,0
土著黄 RGB=186,168,52 CMYK=36,33,89,0
黄褐 RGB=196,143,0 CMYK=31,48,100,0

卡其黄 RGB=176,136,39 CMYK=40,50,96,0
含羞草黄 RGB=237,212,67 CMYK=14,18,79,0
芥末黄 RGB=214,197,96 CMYK=23,22,70,0
灰菊色 RGB=227,220,161 CMYK=16,12,44,0

3.3.2 黄 & 铬黄

① 这是一款创意海报的设计效果。采用倾斜的构图方式，将文字与图形沿对角线进行摆放，给人以直观的视觉感受。
② 以黑色作为背景主色调，与明纯度较高的黄色形成鲜明的颜色对比，给人以明快、跃动的感觉。
③ 以对角线呈现的内容，让整个画面既有统一协调之感，同时也增强了稳定性。

① 这是一款海报的设计效果。采用骨骼型的构图方式，将话筒朝下进行呈现，而类似笼中的小鸟点明主题，使人印象深刻。
② 以具有贵金属特征的铬黄作为背景主色调，由于其具有较高的明度和纯度，一般给人以积极、活跃的视觉感受。
③ 最下方主次分明的文字，对海报主题进行了解释与说明，同时增强细节设计感。

3.3.3 金 & 香蕉黄

① 这是一款啤酒的宣传海报设计。以简笔画的形式，将产品在画面中间进行直观的呈现，使人印象深刻。
② 以蓝色作为背景主色调，与代表产品的金色形成对比，给人以收获、活力的感觉。小面积白色的运用，提高了画面的亮度。
③ 在啤酒中畅游的卡通小熊，为画面增添了极大的趣味性。主次分明的文字，对产品进行了说明，同时也丰富了整体的细节效果。

① 这是一款经典电影的插画海报设计。采用满版型的构图方式，将电影场景以插画的形式进行呈现，直观地展现在受众眼前。
② 以具有稳定效果的香蕉黄作为背景主色调，营造出稳定、温暖的氛围，而且将深色的插画清楚明了地凸现出来。
③ 红色的主标题文字，在整个版面中是最亮眼的存在，具有很强的宣传作用。而其他文字则进行了相应的解释与说明。

3.3.4 鲜黄 & 月光黄

① 这是 Multiple Ownerss 的书籍封面设计。将经过特殊设计的图案作为展示主图，而且在卡通人物的衬托下，给人以强烈的视觉冲击感。

② 整体以浅色作为背景主色调，而且与色彩饱和度较高的鲜黄色形成颜色对比，给人以鲜活、亮眼的感觉。同时小面积红色的运用，为画面增添了一抹亮丽的色彩。

③ 四周简单的文字，既对书籍进行了相应的说明，同时增强了整体的细节感。

① 这是一款创可贴的宣传海报设计。采用中心型的构图方式，将产品摆放在画面中间位置，给受众以直观的视觉印象。

② 以从淡蓝色到月光黄的渐变过渡作为背景，由于二者都是明度高、饱和度低的色彩，容易给人以温柔、安全、淡雅的感受。

③ 将产品在画面下方进行呈现，具有积极的宣传与推广作用。白色的文字进行了相应的解释与说明，同时丰富了整体的细节效果。

3.3.5 柠檬黄 & 万寿菊黄

① 这是西班牙 Xavier Esclusa 的海报设计。将跳舞的人物摆放在画面右侧，而且超出的部分，给人以很强的视觉延展性。

② 以黑色作为背景主色调，将版面内容很好地凸现出来。由于柠檬黄偏绿，多给人以鲜活、健康的感觉。

③ 人物下方左对齐的白色文字，让整个画面显得整齐有序。特别是左侧大面积的留白，为受众提供了一个很好的阅读与想象空间。

① 这是清爽的 Quick 果冻包装设计。采用中心型的构图方式，以水果横切面作为包装主图，直接表明了产品的口味，具有很强的食欲刺激感。

② 以浅灰色作为背景主色调，将万寿菊黄的产品凸现出来。由于该颜色饱和度较高，多给人热烈、饱满的感觉。

③ 将标志文字直接在包装的中心位置呈现，具有积极的宣传与推广效果。

3.3.6 香槟黄 & 奶黄

❶ 这是美国 Rafael Neri 的书籍封面设计。采用倾斜型的构图方式，放大的羽毛与下方的小鸟，构成一个三角形的局面，让整个画面具有很强的稳定性。
❷ 以色泽轻柔的香槟黄作为背景主色调，给人以温馨、大方的视觉效果。
❸ 最下方的文字，对书籍进行了一定的说明，同时也丰富了整体的细节效果。

❶ 这是 Nut 健康食品预防儿童肥胖的宣传广告。将儿童喜爱的棒棒糖以蛇的形象展现出来，凸显甜食对孩子健康的影响，具有很强的视觉冲击力。
❷ 以明度较高的奶黄色作为背景主色调，在这种反差中，将广告宣传主题直观地呈现在广大受众面前。
❸ 将文字以矩形框的形式呈现，具有很好的视觉聚拢效果。

3.3.7 土著黄 & 黄褐

❶ 这是一款创意海报的设计效果。将音符作为主图摆放在画面中间位置，而且后方一个做出跳跃姿势的人物，让整体具有很强的创意感与趣味性。
❷ 以黑色作为背景主色调。土著黄的纯度较低，给人以温柔、典雅的感受。特别是小面积蓝色的运用，让画面具有别样的时尚感。
❸ 主次分明的蓝色文字，对海报进行了相应的说明，同时也增强了画面的稳定、厚重感。

❶ 这是一款创意海报的设计效果。将立在杆上的小鸟作为展示主图，给人以直观的视觉印象，而且让画面具有很强的稳定性。
❷ 以明度适中但纯度低的黄褐色作为背景主色调，给人一种稳重、成熟的感觉。而且将深色主体物很好地凸现出来。
❸ 下方主次分明的白色文字，具有一定的解释与说明作用，同时也提高了画面整体的亮度。

3.3.8 卡其黄 & 含羞草黄

1. 这是 Margarine 黄油的宣传海报设计。采用中心型的构图方式，将产品以倾斜飘动的形式呈现出来，具有很强的视觉动感，激发受众的购买欲望。
2. 以渐变的卡其黄色作为背景主色调，虽然其看起来有些像土地的颜色，却给人以稳定、亲切的感觉。
3. 绿色叶子等的装饰，凸显产品的天然与健康，同时增强了受众对品牌的信赖感。

1. 这是 Farmacisti 美容保健品的创意广告。以一个人物提拉对面部进行遮盖，凸显产品的强大护肤功能。具有很强的视觉冲击力，使人印象深刻。
2. 以极具大自然气息的含羞草黄作为背景主色调，给人以静谧、愉悦的感受。同时也凸显产品的亲肤与柔和。
3. 摆放在下方两个角的产品与图案，具有很好的宣传效果，同时增强了画面的稳定性。

3.3.9 芥末黄 & 灰菊黄

1. 这是美国动画片《小熊维尼》的宣传海报设计。将影片中的一幕作为主图设计，给人以直观的视觉印象，使其印象深刻。
2. 以偏绿的芥末黄作为背景主色调，以其稍低的纯度，给人温和、柔美的视觉感。而且在小面积白色的点缀下，给人以活跃感。
3. 最下方的文字进行简单的说明，大面积的留白，营造了一个很好的阅读与想象空间。

1. 这是一本书籍的创意封面设计效果。以不同性别的四条腿作为展示主图，具有很强的视觉冲击力与想象空间。
2. 以蓝色作为背景主色调，与灰菊黄形成鲜明的颜色对比，给人以沉稳的感受。而小面积红色的点缀，尽显女性的知性与优雅。
3. 简单的文字，对产品进行了适当的说明，同时丰富了整体的细节效果。

3.4 绿

3.4.1 认识绿色

绿色：绿色既不属于暖色系也不属于冷色系，它在所有色彩中居中。它象征着希望、生命，绿色是稳定的，它可以让人们放松心情，缓解视觉疲劳。

色彩情感：希望、和平、生命、环保、柔顺、温和、优美、抒情、永远、青春、新鲜、生长、沉重、晦暗。

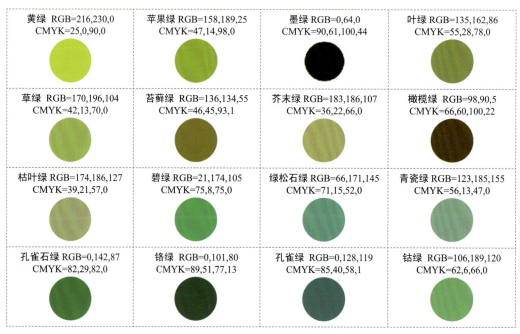

黄绿 RGB=216,230,0 CMYK=25,0,90,0	苹果绿 RGB=158,189,25 CMYK=47,14,98,0	墨绿 RGB=0,64,0 CMYK=90,61,100,44	叶绿 RGB=135,162,86 CMYK=55,28,78,0
草绿 RGB=170,196,104 CMYK=42,13,70,0	苔藓绿 RGB=136,134,55 CMYK=46,45,93,1	芥末绿 RGB=183,186,107 CMYK=36,22,66,0	橄榄绿 RGB=98,90,5 CMYK=66,60,100,22
枯叶绿 RGB=174,186,127 CMYK=39,21,57,0	碧绿 RGB=21,174,105 CMYK=75,8,75,0	绿松石绿 RGB=66,171,145 CMYK=71,15,52,0	青瓷绿 RGB=123,185,155 CMYK=56,13,47,0
孔雀石绿 RGB=0,142,87 CMYK=82,29,82,0	铬绿 RGB=0,101,80 CMYK=89,51,77,13	孔雀绿 RGB=0,128,119 CMYK=85,40,58,1	钴绿 RGB=106,189,120 CMYK=62,6,66,0

3.4.2 黄绿 & 苹果绿

① 这是 Ajellso 水果雪糕系列的创意广告。采用中心型的构图方式，将表明产品口味的水果图片放在画面中间位置，具有强大的食欲刺激感。
② 以渐变的黄绿色作为背景主色调，在同色调的对比中，给人以清新凉爽之感。同时也凸显产品的绿色与健康。
③ 将不同口味的产品在右下角位置呈现，十分醒目。同时与左上角的标志构成对角线的稳定状态。

① 这是一个创意音乐海报的设计效果。将横切面的牛油果作为吉他的一部分，创意十足。旁边的黑色音响的添加，让整个画面具有很强的视觉稳定性。
② 以渐变橘色作为背景主色调，在与苹果绿的鲜明对比中，给人一种清脆、鲜甜的视觉感。
③ 具有视觉收缩效果的文字，营造一种激情澎湃的视觉氛围，同时又具有很好的宣传作用。

3.4.3 墨绿 & 叶绿

① 这是圣诞节的创意海报设计。采用满版型的构图方式，将圣诞树作为版面主图，特别是台阶的添加，让整个画面具有很强的空间立体感。
② 以橘色作为背景主色调，在与墨绿色的对比中，营造了浓浓的节日氛围。
③ 上下两端的浅色文字，进行了简单的说明，同时为画面增添了细节效果。

① 这是纯净水的宣传海报设计。采用中心型的构图方式，将图案在画面中间位置呈现，给受众以直观的视觉印象。
② 以深色作为背景主色调，将洋溢着盛夏色彩的叶绿色人物图案很好地凸现出来。在对比中凸显多喝水给人体带来的好处。
③ 人物图案周围的留白，给受众营造了一个良好的阅读和想象空间。

3.4.4 草绿 & 苔藓绿

① 这是 Suvalan 葡萄汁的系列创意插画广告。将简笔画人物自行车的两个轮子替换成葡萄粒，直接表明了产品口味，同时极具创意感与趣味性。

② 以具有生命力的草绿色作为背景主色调，给人以清新、自然的印象。同时凸显产品的自然与健康。

③ 将产品直接摆放在画面右下角位置，十分醒目，具有很好的宣传效果。

① 这是"自然世界"主题的海报设计。采用中心型的构图方式，将绿草环绕的巨型立体耳机作为展示主图，具有很强的视觉冲击力，使人印象深刻。

② 以色彩饱和度较低的苔藓绿作为主色调，同时在四周各种颜色的烘托下，给人以满满的生机活力感。

③ 耳机周围各种花草动物，营造了一种和谐统一的视觉氛围，刚好与主体相吻合。

3.4.5 芥末绿 & 橄榄绿

① 这是一个创意海报设计效果。以各种常见的几何图形组合成主图，虽然简单，但却给人以别样的美感与视觉舒适度。

② 以明度较低的芥末绿作为背景主色调，将主图效果清楚明了地凸现出来，给人以优雅、温和的视觉感。

③ 画面中简单的文字，对海报进行了相应的说明，同时也增强了整体的细节效果。

① 这是一款产品的创意宣传广告设计。将简笔画的人物脑袋放在中心位置，十分醒目。特别是人物头发部位采用正负形的构图方式，使人印象深刻。

② 以明度较低的橄榄绿作为背景主色调，给人一种沉稳、低调的视觉感受。

③ 摆放在左上角的产品，在周围文字的配合下，具有很好的宣传与推广作用。

3.4.6 枯叶绿 & 碧绿

① 这是一款服饰的宣传海报设计。画面采用中心型的构图方式，将模特在画面中间位置呈现。而且前后交叉的文字，让整个画面具有很强的空间立体感。
② 较为中性的枯叶绿作为背景主色调，在服饰的同色调对比中，给人以沉着、率性但却不失时尚的感觉。
③ 右上角右对齐的小文字，既对产品进行了说明，同时增强了整体的空间立体感。

① 这是一款创意文字的海报设计。画面将文字从左至右逐步放大，具有很强的视觉收缩效果，十分引人注目。
② 略带青色的碧绿色作为背景主色调，给人以清新、活泼的视觉印象。特别是小面积白色的点缀，营造了很强的空间立体感。
③ 主体文字周围的小文字，以不同的排版方式，让整个画面极具活跃、轻松之感。同时丰富了画面的细节设计效果。

3.4.7 绿松石绿 & 青瓷绿

① 这是 Farmacisti 美容保健品的创意广告。画面采用中心型的构图方式，将创意图像放在画面中间位置，给人以直观的视觉印象。
② 以明度较高的绿松石绿作为背景主色调，给人以轻灵透彻的感觉。同时也凸显出产品的强大功效。
③ 放在画面下段两个角落的产品和标志，具有很好的宣传效果。

① 这是 Cristian Eres 的演出海报设计。画面以卡通画形式，将演出的盛大场景直观地呈现出来，给人以很强的视觉冲击力。
② 以深色的星空作为背景，将青瓷绿的不规则立体图形凸现出来，给人以淡雅、高贵的感觉。
③ 在画面中间位置的主标题文字，具有很强的宣传与推广效果，十分醒目。

3.4.8 孔雀石绿 & 铬绿

① 这是一个棒球俱乐部的标志设计。以手拿棒球的卡通鸭子作为主图，具有很强的趣味性与创意感，同时表明了俱乐部的性质。
② 以色相饱和度较高的孔雀石绿作为主色调，给人清脆、饱满的视觉感受。而且小面积橙色的点缀，营造了满满的活力氛围。
③ 简单的文字，既丰富了标志的细节效果，同时又具有很好的辨识度与宣传作用。

① 这是麦当劳的创意宣传广告设计。以卡通画的薯条和包装作为人物活动的载体，具有很强的创意感，使人印象深刻。
② 以黑色作为背景主色调，将半版面内容清楚地凸现出来。铬绿与红色形成鲜明的颜色对比，极具活力与动感气息。
③ 最下方麦当劳的标志性字母，具有积极的宣传效果，同时也增强了画面的稳定性。

3.4.9 孔雀绿 & 钴绿

① 这是SONY摄像头系列的精彩创意广告。将摄像头装饰成人物头部效果，而且爆炸式的头发以夸张的手法凸显产品的强大隐藏功能，具有很强的视觉冲击力。
② 以颜色浓郁的孔雀绿作为主色调，既将产品凸现出来，同时给人以高贵、时尚的视觉感受。
③ 以对角线摆放的文字，对产品具有很好的宣传作用，同时增强了画面的稳定性。

① 这是一款酸奶的宣传海报设计。将产品和相关文字以倾斜的方式进行呈现，具有很强的视觉动感与空间立体感。
② 以不同明纯度的钴绿作为背景主色调，在渐变过渡中，给人以雅致、清新的视觉感受，同时与产品形成鲜明的颜色对比，给人以直观的视觉印象。
③ 大小不一的柠檬，既表明了产品的口味，同时也丰富了整体的细节设计感。

3.5 青

3.5.1 认识青色

青色：青色是绿色和蓝色之间的过渡颜色，象征着永恒，深受人们喜爱，有时还可以运用在天空与海洋之中。如果一种颜色让你分不清是蓝还是绿，那或许就是青色了。

色彩情感：圆润、清爽、愉快、沉静、冷淡、理智、透明。

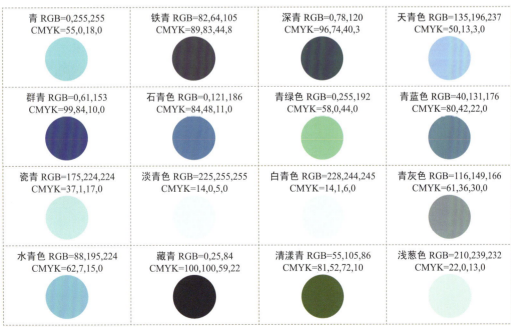

青 RGB=0,255,255 CMYK=55,0,18,0	铁青 RGB=82,64,105 CMYK=89,83,44,8	深青 RGB=0,78,120 CMYK=96,74,40,3	天青色 RGB=135,196,237 CMYK=50,13,3,0
群青 RGB=0,61,153 CMYK=99,84,10,0	石青色 RGB=0,121,186 CMYK=84,48,11,0	青绿色 RGB=0,255,192 CMYK=58,0,44,0	青蓝色 RGB=40,131,176 CMYK=80,42,22,0
瓷青 RGB=175,224,224 CMYK=37,1,17,0	淡青色 RGB=225,255,255 CMYK=14,0,5,0	白青色 RGB=228,244,245 CMYK=14,1,6,0	青灰色 RGB=116,149,166 CMYK=61,36,30,0
水青色 RGB=88,195,224 CMYK=62,7,15,0	藏青 RGB=0,25,84 CMYK=100,100,59,22	清漾青 RGB=55,105,86 CMYK=81,52,72,10	浅葱色 RGB=210,239,232 CMYK=22,0,13,0

3.5.2 青色 & 铁青

① 这是 Xavier Esclusa 极简风格的图形海报设计。采用倾斜型的构图方式，将图案和文字进行清楚明了的呈现，给受众以直观的视觉印象。

② 以黑色作为背景主色调，将青色图案直接凸现出来。由于其具有较高的明度，所以在色彩搭配方面十分引人注目。

③ 上方的文字采用与图案相对的倾斜方向，增强了画面的稳定性。

① 这是 CINE PE 电影节的海报设计。以放映机的光束作为开放空间，在明暗对比中给人以强烈的视觉冲击力，使人印象深刻。

② 以明度较低的铁青作为背景主色调，给人以沉着、冷静的感觉。而且小面积亮色的运用，让整个画面瞬间开阔起来。

③ 底部少量文字的添加，对海报进行了简单的解释与说明，同时丰富了整体的细节设计效果。

3.5.3 深青 & 天青色

① 这是一个创意海报设计效果。以钢琴作为展示主图，而且将人物与黑白键融为一体，让整体具有和谐统一的美感。

② 以颜色明度较深的青色作为主色调，在渐变过渡中给人以沉着、慎重的感觉。而且小面积单色的运用，打破了画面的沉闷感。

③ 放在画面中心位置的主标题文字，十分醒目，具有很好的宣传效果。

① 这是《速度与激情》的汽车海报设计。采用分割型的构图方式，将汽车在画面中间进行直接的呈现，使人印象深刻。

② 以明度稍高的天青色作为主色调，在同色系的渐变过渡中给人以开阔、充满激情的视觉感受。

③ 画面下方的文字，在简单直线的装饰下，将信息进行直接传达。

3.5.4 群青&石青色

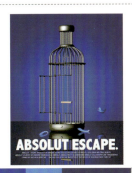

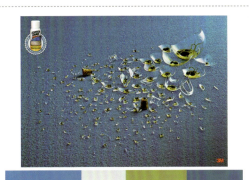

① 这是伏特加酒的创意广告设计。将鸟笼以酒瓶的外观形状进行呈现,创意感十足。而且以笼中没有东西来象征产品给人带来的无限自由。

② 以色彩饱和度较高的群青作为背景主色调,在不同明纯度的渐变过渡中,给人以深邃、空灵的感觉。

③ 底部白色的主标题文字,十分醒目,具有很好的宣传作用,同时提高了画面的亮度。

① 这是3M思高洁地毯防油污喷剂的广告。以打碎并粘有污渍的玻璃碎片作为主图,给人以直观的视觉冲击力。而且以污渍没有滴在地毯上一滴,来凸显产品的强大功效。

② 以明度较高的石青色作为主色调,一方面给人以新鲜、亮丽的感觉;另一方面表现出产品带给受众的无限便利与整洁。

③ 左上角和右下角的产品标志,具有很好的宣传效果,同时也增强了画面的稳定性。

3.5.5 青绿色&青蓝色

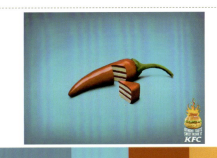

① 这是一款创意海报的设计效果。采用满版型的构图方式,将若干条不同颜色的曲线以规则的方式进行曲折环绕,给人以直观的视觉冲击力。

② 以黑色作为背景主色调,将版面内容很好地凸现出来。而且明度较高的青绿色与红色形成鲜明的颜色对比,给人留下深刻印象。

③ 左上角简单的文字,具有解释说明与丰富细节效果的双重作用。而且适当的留白,给受众营造了一个很好的阅读与想象空间。

① 这是肯德基Zinger Burger香辣鸡腿堡的创意广告。采用中心型的构图方式,在画面中间的辣椒直接表明产品口味,有很强的创意感和趣味性,极具视觉冲击力。

② 以明度不高的青蓝色作为主色调,与红色形成鲜明的颜色对比,给人以满满的食欲感与诱惑力。

③ 放在画面右下角的产品和标志,具有积极的宣传与推广效果。同时也增强了整体的细节设计感,使画面不会显得过于空荡。

3.5.6 瓷青 & 淡青色

① 这是Caribou咖啡25周年的宣传海报设计。采用中心型的构图方式，将产品和由咖啡豆组成的标志图案在画面中间进行呈现，给受众以直观的视觉印象。

② 以纯度稍高但明度稍低的瓷青作为产品外包装的主色调，一改咖啡给人的古板色调，具有清新、淡雅的特征。

③ 产品上方的白色文字，对产品进行了说明，同时丰富了整体的细节设计效果。

① 这是埃及Amr Adel漂亮的CD设计。采用中心型的构图方式，以人物头像作为外轮廓，内部放置的物品与海报主题相吻合，使人印象深刻。

② 以红色作为包装底色，与淡青色形成鲜明的颜色对比，给人一种纯净、透彻的视觉感受。

③ 大面积的留白空间，为受众提供了一个广阔的阅读与想象空间。

3.5.7 白青色 & 青灰色

① 这是美旅旅行箱的创意广告。将天空的云彩以拉杆箱的外轮廓进行呈现，极具创意感与趣味性。同时也从侧面凸显产品的轻巧与绿色环保。

② 以青色作为背景主色调，在同类色的对比中，明度较高的白青色，给人营造了一种干净、温馨的体验氛围。

③ 在右下角将产品进行直观的呈现，使人一目了然，具有很好的宣传效果。

① 这是IBM公司的创意海报设计。采用正负形的构图方式，将公司具有的严谨稳重态度与贴心服务的追求，淋漓尽致地凸现出来，给受众留下深刻印象。

② 以明纯度都较为适中的青灰色作为背景主色调，给人一种朴素、静谧的感觉。同时也凸显企业的稳重与成熟。

③ 放在右侧主次分明的文字，对海报进行了解释与说明，同时丰富了画面的细节感。

3.5.8 水青色 & 藏青

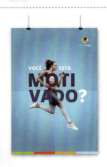

① 这是巴西 Jade Nadaf 的运动主题海报。采用中心型的构图方式，将奔跑的人物在画面中间呈现，给人以很强的活跃动感。
② 以明度稍高的水青色作为主色调，在同色系的渐变过渡中给人以清凉、积极、活跃的视觉感受。
③ 与人物前后交叉的文字，营造了很强的空间立体感。少量白色的运用，提高了画面的亮度。

① 这是 Alka Seltzer 泡腾片产品的海报设计。采用中心型的构图方式，将产品直接作为展示主图在画面中间呈现，给受众以直观的视觉印象。
② 以颜色明度较低的藏青色作为背景主色调，将白色产品很好地凸现出来，给人以理智、治愈、勇敢的印象。
③ 简单的文字，对产品进行了说明。大面积留白空间的运用，给人以很强的想象力。

3.5.9 清漾青 & 浅葱色

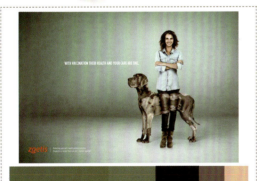

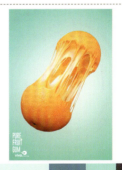

① 这是 zoetis 硕腾动物疫苗接种的创意广告设计。将动物与人融为一体进行呈现，凸显出打过疫苗的动物不会给人带来危害，极具创意感，使人印象深刻。
② 以纯度稍低的清漾青作为主色调，在明暗的渐变过渡中，将主体物很好地凸显出来，同时营造了很强的空间立体感。
③ 画面中的文字，对产品进行了说明与宣传，同时也增强了整体的细节设计感。

① 这是 Viva Nutrition 纯果胶的创意海报设计。采用倾斜型的构图方式，将产品在画面中间位置呈现。以水果强拉不断的视觉效果，凸显出产品的强大功效。
② 以浅葱色作为背景主色调，在同色系的渐变过渡中给人以纯净、明快的感觉。同时与橙色形成对比，使人眼前一亮。
③ 放在画面左下角的文字，对产品进行了简单的说明，同时让画面具有细节感。

3.6 蓝

3.6.1 认识蓝色

蓝色：十分常见的颜色，代表着广阔的天空与一望无际的海洋，在炎热的夏天给人带来清凉的感觉，是一种十分理性的色彩。

色彩情感：理性、智慧、清透、博爱、清凉、愉悦、沉着、冷静、细腻、柔润。

蓝色 RGB=0,0,255 CMYK=92,75,0,0	天蓝色 RGB=0,127,255 CMYK=80,50,0,0	蔚蓝色 RGB=4,70,166 CMYK=96,78,1,0	普鲁士蓝 RGB=0,49,83 CMYK=100,88,54,23
矢车菊蓝 RGB=100,149,237 CMYK=64,38,0,0	深蓝 RGB=1,1,114 CMYK=100,100,54,6	道奇蓝 RGB=30,144,255 CMYK=75,40,0,0	宝石蓝 RGB=31,57,153 CMYK=96,87,6,0
午夜蓝 RGB=0,51,102 CMYK=100,91,47,9	皇室蓝 RGB=65,105,225 CMYK=79,60,0,0	浓蓝色 RGB=0,90,120 CMYK=92,65,44,4	蓝黑色 RGB=0,14,42 CMYK=100,99,66,57
爱丽丝蓝 RGB=240,248,255 CMYK=8,2,0,0	水晶蓝 RGB=185,220,237 CMYK=32,6,7,0	孔雀蓝 RGB=0,123,167 CMYK=84,46,25,0	水墨蓝 RGB=73,90,128 CMYK=80,68,37,1

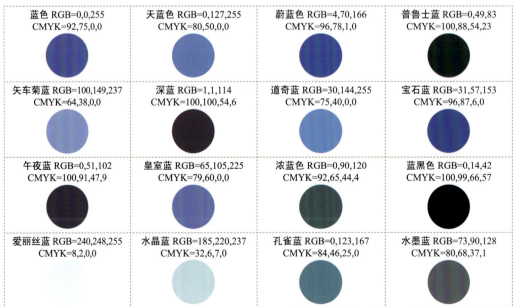

3.6.2 蓝色 & 天蓝色

1. 这是OB' ART展览品牌宣传创意海报设计。将文字以人物手拿的形式进行呈现，给人以很强的空间立体感，创意十足。
2. 以明纯度都较高的蓝色为主色调，在白色背景的衬托下显得格外鲜艳耀眼，给人以真实、时尚的视觉体验。
3. 少量文字的装饰，丰富了整体的细节设计感，不会显得过于空旷。

1. 这是一款电子产品的宣传广告设计。以雪糕为基础，让顶部少一块来显示出内部效果。给人一种见微知著的视觉体验，极具创意感。
2. 以天蓝色作为主色调，在由浅到深的渐变过渡中，将产品具有的高科技感凸现出来。而且少量绿色的点缀，有画龙点睛之功效。
3. 将文字和标志以对角线的形式摆放，既具有宣传效果，同时又增强了画面的稳定性。

3.6.3 蔚蓝色 & 普鲁士蓝

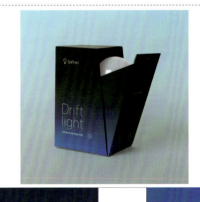

1. 这是一款牛奶产品的趣味广告。采用中心型的构图方式，将拟人化的图案摆放在画面中间位置，具有很强的创意感与趣味性。
2. 以浅灰色作为背景主色调，而且小面积明度适中蔚蓝色的运用，为单调的画面增添了亮丽的色彩，同时给人以自然、稳重的感觉。
3. 将产品和标志以对角线的形式进行呈现，具有很好的宣传效果，同时也让画面更加稳定。

1. 这是Drift Light灯泡的包装设计。将外包装效果和盒子打开情况作为展示主图，给受众以清晰直观的视觉感受。
2. 以色彩饱和度偏低的普鲁士蓝作为主色调，给人营造深沉、安全的视觉氛围。在由深到浅的渐变中，凸显出产品的时尚感。
3. 主次分明的文字采用左对齐的方式，将信息进行传达，使人一目了然。

3.6.4 矢车菊蓝＆深蓝

① 这是一款牙膏的创意广告设计。将甜品以炸弹的形式进行呈现，凸显出多吃甜食给牙齿带来的危害，创意感十足。
② 以纯明度适中的矢车菊蓝作为背景主色调，给人以清爽、舒适的感受。而底部深色的渐变色调，一方面增强画面的稳定性；另一方面引人思考。
③ 将品牌标志摆放在画面右下角位置，在深色背景的衬托下十分醒目，极具宣传效果。

① 这是英国YOGHURT86设计工作室的酸奶包装。将不同的瓶装效果在画面中间位置呈现，给受众以直观的视觉印象。
② 以饱和度较高的深蓝色作为主色调，给人一种神秘而深邃的视觉感。而且小面积白色的点缀，凸显出产品的精致与时尚，最大限度地激发了受众的食欲。
③ 将产品标志摆放在瓶身和瓶盖位置，具有很好的宣传与推广效果。

3.6.5 道奇蓝＆宝石蓝

① 这是可口可乐的宣传广告设计。采用放射型的构图方式，将产品瓶子作为发射点，让各种各样的物件从瓶中发射出来，具有很强的创意感和趣味性。
② 以黑色作为背景主色调，具有较高明度道奇蓝的运用，凸显出产品的时尚格调，以及其在全球的受欢迎程度。
③ 瓶身上方的文字，对广告进行了简单的说明。最底部的品牌文字，极具宣传效果。

① 这是一款书籍的封面设计效果。采用满版式的构图方式，将经过特殊设计的图案在封面中间位置呈现，十分引人注目。
② 以白色为封面底色，将明纯度较高的宝石蓝直接凸现出来，给人以稳重、权威的视觉感受。
③ 整个封面设计比较简单，没有多余的色彩与装饰。为受众营造了一个很好的阅读和想象空间。

3.6.6 午夜蓝＆皇室蓝

① 这是一款衣架的宣传广告设计。画面将不同颜色的产品以圣诞树的外形进行呈现，与节日氛围相吻合，具有很强的创意感与趣味性。

② 以低明度高饱和度的午夜蓝作为背景主色调，给人以神秘、静谧的感觉。而且将产品十分显眼地凸现出来。

③ 主次分明的白色文字，既对产品进行了简单的说明，同时又提高了整体的亮度。

① 这是美国 Pawel Nolbert 耐克品牌的项目设计。画面采用中心型的构图方式，将由曲线构成的运动员图案，在画面中间位置呈现，给人以直观的视觉印象，极具创意感。

② 在深色背景的衬托下，明纯度较高的皇室蓝十分醒目，给人以高贵、冷艳的视觉效果。

③ 图案周围若隐若现的光线，好像由内而外散发出来，凸显出产品具有的强大气场。

3.6.7 浓蓝色＆蓝黑色

① 这是 Farmacisti 美容保健品的系列创意广告。画面以手电筒光束照射范围，与整体进行区别，凸显出产品的强大功效。

② 以饱和度较高的浓蓝色作为主色调，给人稳重、优雅的感觉。而且小面积不同明纯度橘色的点缀，给人以直观的视觉印象。

③ 放在画面下方两个角落的产品和标志，对品牌具有很好的宣传与推广作用。

① 这是 Blueberry Brothers 蓝莓啤酒与苹果酒广告设计。画面将产品以倾斜的角度进行呈现，而且四下飞散的水果和水花，给人以很强的视觉动感。

② 以明度较低的蓝黑色作为背景主色调，将产品很好地凸现出来，给人一种冷静、理智但却不失时尚的视觉感。

3.6.8 爱丽丝蓝 & 水晶蓝

① 这是麦当劳的创意广告。采用曲线型的构图方式，整体以笑脸的外形呈现出来，与其"在幸福途中"的宣传标语相吻合，给受众留下深刻印象。

② 以较为淡雅的爱丽丝蓝作为背景主色调，给人凉爽、优雅的感觉，而且也凸显出产品给人带来的幸福与温馨。

③ 整体以卡通画的形式呈现，凸显出其以儿童为主要对象，符合儿童的心理特征。

① 这是埃及 Amr Adel 漂亮的 CD 设计。采用中心型的构图方式，将简笔画人物在版面中间位置呈现，给受众以直观的视觉印象。

② 以深色作为背景主色调，将明度较高的水晶蓝图案直接凸现出来，给人一种清爽、纯粹的感觉。

③ 简单的文字在人物头部进行呈现。受众在观看图案的同时，可以很容易注意到。

3.6.9 孔雀蓝 & 水墨蓝

① 这是一款文字的创意海报设计。采用满版式的构图方式，将整体效果直接在广大受众面前进行呈现，给人留下深刻印象。

② 以饱和度较高但明度适中的孔雀蓝作为主色调，在深色背景的衬托下十分醒目，给人以稳重但又不失风趣的感受。

③ 下方排列整齐的文字，对海报进行了相应的说明，同时也增强了整体的细节设计感。

① 这是一款创意海报设计。以鸽子叼着木棍做海报主图，大面积的留白让人可以尽情遐想，设计既简单又巧妙。

② 以纯度较低的水墨蓝作为背景主色调，其稍微偏灰的色调，给人以幽深、坚实的视觉效果。

③ 最下方的黑色文字，对海报进行了简单的解释与说明，而且也丰富了细节效果。

3.7 紫

3.7.1 认识紫色

紫色：紫色是由温暖的红色和冷静的蓝色混合而成，是极佳的刺激色。在中国传统里，紫色是尊贵的颜色，而在现代紫色则是代表女性的颜色。

色彩情感：神秘、冷艳、高贵、优美、奢华、孤独、隐晦、成熟、勇气、魅力、自傲、流动、不安、混乱、死亡。

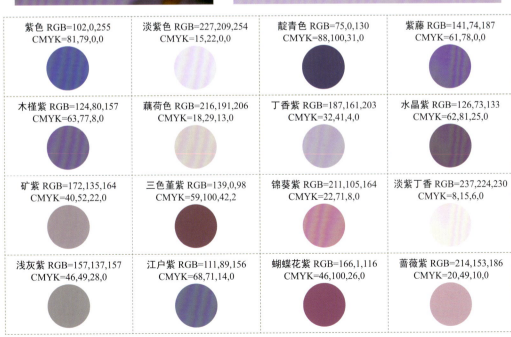

紫色 RGB=102,0,255 CMYK=81,79,0,0

淡紫色 RGB=227,209,254 CMYK=15,22,0,0

靛青色 RGB=75,0,130 CMYK=88,100,31,0

紫藤 RGB=141,74,187 CMYK=61,78,0,0

木槿紫 RGB=124,80,157 CMYK=63,77,8,0

藕荷色 RGB=216,191,206 CMYK=18,29,13,0

丁香紫 RGB=187,161,203 CMYK=32,41,4,0

水晶紫 RGB=126,73,133 CMYK=62,81,25,0

矿紫 RGB=172,135,164 CMYK=40,52,22,0

三色堇紫 RGB=139,0,98 CMYK=59,100,42,2

锦葵紫 RGB=211,105,164 CMYK=22,71,8,0

淡紫丁香 RGB=237,224,230 CMYK=8,15,6,0

浅灰紫 RGB=157,137,157 CMYK=46,49,28,0

江户紫 RGB=111,89,156 CMYK=68,71,14,0

蝴蝶花紫 RGB=166,1,116 CMYK=46,100,26,0

蔷薇紫 RGB=214,153,186 CMYK=20,49,10,0

3.7.2 紫色&淡紫色

① 这是一款文字海报设计。采用中心型的构图方式，将文字直接在画面中间呈现，将信息直接传达给广大受众，使人一目了然。

② 以浅灰色作为背景主色调，紫色的色彩饱和度较高，给人以华丽、高贵的感觉。而且少量橘色的点缀，让整个画面十分醒目。

③ 下方的文字，对品牌具有很好的宣传作用。而且大面积的留白，为受众营造了一个很好的阅读空间。

① 这是一款产品的手提袋设计。将标志图案适当地放大作为展示主图，使人通过该图案就可以对产品具有一定的了解与认知。

② 以淡色作为手提袋的主色调，将版面内容很好地凸现出来。图案中浅紫色的运用，给人带来舒适、清凉的感受。

③ 将品牌标志文字在手提袋最上方呈现，具有很好的宣传效果。同时中间大面积留白空间的运用，让整体画面有呼吸自由之感。

3.7.3 靛青色&紫藤

① 这是亮丽的麦当劳新饮品系列宣传广告。采用分割型的构图方式，将背景以不同的颜色进行分割。而且在颜色对比之中，给人以很强的视觉冲击力。

② 靛青色是一种明度较低的紫色，给人神秘莫测的感觉。而且在与红色、黄色的颜色对比中，让整体设计极具时尚与精致之感。

③ 白色的主标题文字，十分醒目，对产品有很好的宣传作用。

① 这是一款创意海报设计。采用放射型的构图方式，在线条长短不一的变化中，给人以很强的视觉冲击力与视觉延展性。

② 紫藤色的纯度较高，一般给人以优雅、迷人的感受。而且在与红色的对比中，十分引人注意，好像有一股强大的引入力量，使人印象深刻。

③ 与图形穿插摆放的文字，营造了一定的空间立体感，而且丰富了整体的细节效果。

3.7.4 木槿紫 & 藕荷色

① 这是 Canna 巧克力的系列包装设计。采用骨骼型的构图方式，将文字垂直居中在画面中间位置呈现，使受众一目了然。
② 以明度较为适中的木槿紫作为主色调，给人以时尚、精致的感受。而且少量白色的运用，提高了整个画面的亮度。
③ 底部折线线条的装饰，为画面增添了一丝活力，打破了纯文字的单调与乏味。

① 这是一款创意海报设计。将曲线由左至右以规律的线条呈现出来，给人以很强的视觉动感和冲击力，极具创意感。
② 以纯度较低的藕荷色作为背景主色调，给人以淡雅、内敛的视觉感受。而且在与蓝色曲线的对比中，为画面增添了一丝稳定气息。
③ 左对齐的白色文字，为画面增添了一抹亮色，同时也丰富了整体的细节效果。

3.7.5 丁香紫 & 水晶紫

① 这是 Algorithm 特种咖啡包装设计。采用中心型的构图方式，将文字在包装的中间位置呈现，给人以一目了然的视觉体验。
② 以黑色作为主色调，而类似书籍腰封设计的产品说明，使用纯度较低的丁香紫，给人一种轻柔、淡雅的视觉感受。
③ 文字与文字之间适当留白，为受众营造了一个很好的阅读空间，对产品具有很好的宣传与推广效果。

① 这是一款文字的创意海报设计。将文字以立体的方式进行呈现，而且在带有方向箭头的指引下，给人以很强的场景空间感，十分引人入胜。
② 以色彩浓郁的水晶紫作为背景主色调，给人一种高贵、稳定的视觉效果。而且将版面内容十分清楚明了地凸现出来。
③ 黑白相间的文字，将信息直接传达给广大受众，具有很好的宣传效果。

3.7.6 矿紫 & 三色堇紫

① 这是埃及 Amr Adel 漂亮的 CD 包装设计。采用中心型的构图方式，将卡通的人物图像在画面中间位置呈现，给受众以直观的视觉印象。

② 以浅色作为背景主色调，将图案很好地凸现出来。由于矿紫色的纯度和明度都稍低，一般给人以优雅、坚毅的视觉感。

③ 上方简单的文字，对产品进行了说明，同时也丰富了顶部的细节效果。

① 这是一款啤酒的创意广告设计。采用倾斜型的构图方式，以产品作为整栋楼的支撑点，凸显出产品的强大威力，具有很强的视觉冲击力。

② 以纯度较高的三色堇紫作为主色调，在同色系的明暗过渡中，给人一种华丽、高贵的视觉感。

③ 右上角整齐排列的文字，对产品进行相应的说明，同时让画面具有细节设计感。

3.7.7 锦葵紫 & 淡紫丁香

① 这是 Music Fest 音乐节的宣传单设计。采用满版型的构图方式，将音乐节现场的热闹氛围呈现出来，让人有一种身临其境之感。

② 以纯度较低的锦葵紫作为背景主色调，给人一种时尚、优雅的视觉感。而且在明暗对比中，给人以强烈的视觉冲击力。

③ 浅色的文字，进行了简单的说明，同时也提高了整体的亮度。

① 这是一幅红酒的海报设计。海报中两个酒杯碰撞出一只公鸡，给人以很强的视觉动感，极具创意感与趣味性，使人印象深刻。

② 以饱和度较低的淡紫丁香作为背景主色调，将产品很好地凸现出来，同时给人以淡雅、古典的印象。

③ 放在顶部的产品，具有很好的宣传效果，而文字则进行了简单的说明。

3.7.8 浅灰紫 & 江户紫

1. 这是一款创意海报的设计效果。采用中心型的构图方式，将眼镜外形的沙漏作为展示主图，具有很强的创意感与趣味性。
2. 将明度较低的浅灰紫作为背景主色调，给人以守旧、沉稳的视觉感。而小面积橙色的点缀，为画面增添了一抹亮丽的时尚感。
3. 图案下方左右居中对齐排列的文字，对海报进行了说明，同时让画面整齐有序。

1. 这是意大利Ray Oranges的封面设计。采用分割型的构图方式，将封面以不同形状的几何图形进行拼接，给人以视觉冲击力。
2. 以明度较高的江户紫作为主色调，给人一种清透、明亮的感觉，而小面积粉色的运用，则增添了少许的柔美、温和之感。
3. 顶部主次分明的文字，对书籍进行了解释说明，同时也让整体具有细节设计感。

3.7.9 蝴蝶花紫 & 蔷薇紫

1. 这是精细漂亮的Nissan汽车数码艺术设计。采用中心型的构图方式，将标志直接在画面中间位置呈现，使人一目了然。
2. 以深色作为背景主色调，将内容很好地凸显出来。缠绕在标志上方的渐变蝴蝶花紫，给人以时尚、精致之感。
3. 大面积留白的运用，为受众营造了很好的阅读和欣赏空间。

1. 这是一款创意广告设计。采用正负形的方式，将喇叭和人物融为一体。以充满创意的方式将海报主题呈现出来，给人以直观的视觉印象。
2. 以纯度较低的蔷薇紫作为背景主色调，给人以优雅、柔和的体验感。而且黑白色的经典对比，给人以视觉冲击力。
3. 放在底部中间的文字，将海报主题进行直观的传达。

3.8 黑、白、灰

3.8.1 认识黑、白、灰

黑色： 黑色神秘、黑暗、暗藏力量。它将光线全部吸收没有任何反射。黑色是一种具有多种不同文化意义的颜色，可以表达对死亡的恐惧和悲哀。黑色似乎是整个色彩世界的主宰。

色彩情感： 高雅、热情、信心、神秘、权力、力量、死亡、罪恶、凄惨、悲伤、忧愁。

白色： 白色象征着无比的高洁、明亮，在包罗万象中有其高远的意境。白色还有凸显的效果，尤其在深浓的色彩间，一道白色，几滴白点，就能起到极大的鲜明对比。

色彩情感： 正义、善良、高尚、纯洁、公正、端庄、正直、少壮、悲哀、世俗。

灰色： 比白色深一些，比黑色浅一些，夹在黑白两色之间，有些暗抑的美，幽幽的，淡淡的，似混沌天地初开最中间的灰，单纯，寂寞，空灵，捉摸不定。

色彩情感： 迷茫、实在、老实、厚硬、顽固、坚毅、执着、正派、压抑、内敛、朦胧。

白 RGB=255,255,255
CMYK=0,0,0,0

月光白 RGB=253,253,239
CMYK=2,1,9,0

雪白 RGB=233,241,246
CMYK=11,4,3,0

象牙白 RGB=255,251,240
CMYK=1,3,8,0

10% 亮灰 RGB=230,230,230
CMYK=12,9,9,0

50% 灰 RGB=102,102,102
CMYK=67,59,56,6

80% 炭灰 RGB=51,51,51
CMYK=79,74,71,45

黑 RGB=0,0,0
CMYK=93,88,89,88

3.8.2 白 & 月光白

❶ 这是Play Restart系列文字排版形式海报设计。采用中心型的构图方式，将文字摆放成人脸形状，创意十足。
❷ 以白色作为背景色，将黑色文字十分清楚明了地凸现出来。黑白色的经典搭配给人以简约、精致的时尚感。
❸ 上下两端小文字的装饰，丰富了整体的细节设计效果。

❶ 这是麦当劳圣诞节的宣传广告设计。将冰淇淋颠倒放置，并装扮成圣诞老人的形状，极具创意感与趣味性。
❷ 以红色作为背景主色调，将产品直接凸现出来。月光白色的产品，给人以满满的食欲感。
❸ 底部简单的文字，让版面具有很强的细节设计感。

3.8.3 雪白 & 象牙白

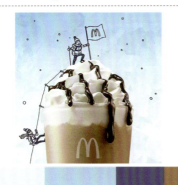

❶ 这是麦当劳甜品的创意宣传广告。将产品作为一座大山，而简单的人物爬山简笔画，从侧面凸显出产品带给人的强烈的味蕾体验，极大地激发了购买欲望。
❷ 以偏青的雪白色作为主色调，将产品的凉爽直接传达出来。具有很强的宣传与推广效果，使人印象深刻。
❸ 大小不一圆点的装饰，既作为雪花，同时也丰富了整体的细节效果。

❶ 这是英国Jihye Lee的文字创意海报设计。将经过特殊设计的文字直接呈现在受众面前，具有很强的视觉冲击力。
❷ 以象牙白作为主色调，由于其是一种较为暖色调的白，多给人以柔软、温和的视觉感受。
❸ 四个角落排列整齐的文字，让整个版面的细节效果更加丰富，而且也增强了稳定性。

3.8.4　10% 亮灰 & 50% 灰

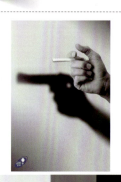

① 这是一个戒烟宣传广告。将人物手拿烟的手势，投影成拿枪的形状，从侧面凸显吸烟对人身体的极大危害，使人印象深刻。
② 以 10% 亮灰作为背景主色调，由于其具有较高的色彩明度，将广告主题思想淋漓尽致地表现出来，具有很强的视觉冲击力。
③ 对角线部位暗部的运用，极大地增强了画面的稳定性。

① 这是奔驰汽车的宣传广告设计。将听诊器摆放成汽车车标形状，从侧面表达购买奔驰车可以享受到的维修服务，创意十足。
② 以 50% 灰作为主色调，在明暗的渐变过渡中给人稳重、厚实的视觉感受，凸显出品牌带给人的安全感与信赖度。
③ 简单的浅色文字，对广告进行了解释与说明，对品牌具有很好的宣传与推广作用。

3.8.5　80% 炭灰 & 黑

① 这是精美的 T2 Tea 系列茶包装设计。采用分割型的构图方式，将品牌标志文字在包装上方进行直接呈现，具有很好的宣传效果。
② 以颜色偏深 80% 炭灰作为主色调，凸显出企业具有稳重、沉稳的经营理念。而且也给人以浓浓的茶文化气息，让人记忆深刻。
③ 少量亮色文字的使用，提高了画面的亮度，为整个设计增添了活跃的时尚感。

① 这是电影《黑天鹅》的宣传海报设计。采用正负形的方式，将黑天鹅与人物跳舞姿势融为一体，给人以直观的视觉印象。
② 黑色是较为浓重的颜色，大面积的运用与电影氛围相吻合。而且红色的点缀，凸显出女性的优雅与精致。
③ 将电影名字在左上角直接呈现，具有很好的宣传效果。

第 4 章 图案设计中的色彩对比

色彩由光引起,在太阳光分解下可为红、橙、黄、绿、青、蓝、紫等色彩。它在平面设计中有非常重要的作用,一方面可以吸引受众注意力抒发人的情感;另一方面通过各种颜色之间的搭配调和,可以制作出丰富多彩的效果。

图案设计中的色彩对比,就是色相对比。将两种以上的色彩进行搭配时,由于色相差别会形成不同的色彩对比效果。其色彩对比强度取决于色相在色环上所占的角度大小。角度越小,对比相对就越弱。根据两种颜色在色相环内相隔角度的大小,可以将图案色彩分为几种类型:相隔15°的为同类色对比,30°为邻近色对比,60°为类似色对比,120°为对比色对比,180°为互补色对比。

4.1 同类色对比

　　同类色指两种以上的颜色，其色相性质相同，但色度有深浅之分。在色相环中是 15° 夹角以内的颜色，如红色系中的大红、朱红、玫瑰红；黄色系中的香蕉黄、柠檬黄、香槟黄等。

　　同类色是色相中对比最弱的色彩，同时也是最为简单的一种搭配方式。其优点在于可以使画面和谐统一，给人以文静、含蓄的视觉美感。但如果此类色彩的搭配运用不当，则极易让画面产生单调、呆板、乏味的感觉。

特点：
- 具有较强的辨识度与可读性。
- 色彩对比较弱。
- 让画面具有较强的整体性与和谐感。
- 用简洁的形式传递丰富的信息与内涵。
- 具有一定的美感与扩张力。

4.1.1 简洁统一的同类色图案设计

同类色对比的图案,由于其本身就具有较弱的对比效果,所以在进行设计时,可以利用这一特点,营造整体简洁统一的视觉氛围。在不同明纯度的过渡变换中,给受众以直观的视觉印象,将信息直接传达。

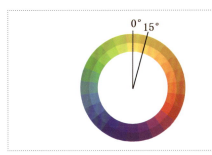

- 同类色对比是指在 24 色色相环中,在色相环内相隔 15°左右的两种颜色。
- 同类色对比较弱,给人的感觉是单纯、柔和的,无论总的色相倾向是否鲜明,整体的色彩基调容易统一协调。

设计理念: 这是喜力啤酒的创意海报设计。将整个版面划分为三个不同的区域,将图案分别呈现,具有很强的视觉聚拢效果,使受众一目了然。

色彩点评: 整体以产品的标准绿色作为主色调,在不同明纯度的变化中,将产品和标志十分清楚地凸现出来。特别是红色的点缀,在与绿色的对比中,为画面增添了活力与动感。

将产品和底部的矩形均以倾斜的方式进行呈现,打破了同类色对比的单调与乏味。

放在画面右下角的文字,具有很好的宣传效果。同时与倾斜形成对比,增强了画面的稳定性。

RGB=99,174,41 CMYK=76,5,100,0
RGB=51,90,22 CMYK=90,53,100,24
RGB=221,255,218 CMYK=24,0,25,0

这是一款创可贴的创意广告设计。将文字中的字母 T 以两个创可贴替代,具有很强的创意感与趣味性。创可贴在橙色背景的衬托下,十分醒目。而且同色系的对比,营造了视觉上的统一协调感。文字周围大面积的留白,一方面将主体物很好地凸现出来;另一方面为受众营造了一个很好的阅读和想象空间。放在右下角的标志文字,具有很好的宣传与推广效果。

RGB=223,167,50 CMYK=8,42,88,0
RGB=191,111,32 CMYK=20,67,99,0
RGB=205,48,59 CMYK=6,92,73,0
RGB=35,39,35 CMYK=85,76,81,62

4.1.2 同类色对比图案的设计技巧——注重画面的层次感

在对同类色的图案进行设计时，一定要注重画面层次感的营造。这样一方面可以打破色调单调带来的乏味与枯燥；另一方面还可以增强受众的视觉注意力。同时还可以呈现出更多的产品细节，激发受众的购买欲望。

这是 Chumak 的果汁创意平面广告设计。盛放果汁的水果不仅表明了产品的口味，同时也让受众了解到内部质地。

整体以不同明纯度的橙色作为主色调，在渐变过渡中给人以很强的食欲感。特别是在适当投影的衬托下，营造了很强的空间立体感。

放在右侧的立体产品效果，将信息进行直接的传达，同时具有很好的宣传效果。

这是一个创意海报设计。整体以简笔插画的形式进行呈现，给受众以直观的视觉印象，使人一目了然。

门口少年在光照效果的作用下，在地面投出与实际不相符合的影子，直接表明了在成长过程中的烦恼。

不同明纯度蓝色的运用，在同类色的对比中让这种氛围又浓了几分。少量白色的运用，让整个画面瞬间立体活跃起来。

配色方案

双色配色

三色配色

四色配色

同类色对比图案的设计赏析

4.2 邻近色对比

邻近色，就是在色相环中相距 30° 色彩相邻近的颜色。由于之间的色相彼此近似，给人以色调统一和谐的视觉体验。

邻近色之间往往是我中有你，你中有我。虽然它们在色相上有很大差别，但在视觉上却比较接近。如果单纯以色相环中的角度距离作为区分标准，不免显得太过于生硬。

所以采用邻近色对图案进行设计时，可以灵活地运用。就色彩本身来说，并没有太大的区别，特别是颜色相近的色彩。

特点：

◆ 冷暖色调有明显的区分。
◆ 整个版面用色既可清新亮丽，也可成熟稳重。
◆ 具有明显的色彩明暗对比。
◆ 视觉上较为统一协调。

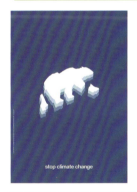

4.2.1 冷暖各异的邻近色图案设计

相对于同类色对比而言，邻近色对比的范围也没有太大的变化。所以采用邻近色设计的图案，在冷暖色调上有明显的区分，不会出现冷暖色调相互交替的情况。在进行设计时，可以根据产品或者企业的整体特征或者文化精神等，来选择合适的色彩范围。

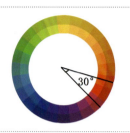

- 邻近色是在色相环内相隔30°左右的两种颜色。且两种颜色组合搭配在一起，会让整体画面起到协调统一的效果。
- 如红、橙、黄以及蓝、绿、紫都分别属于邻近色的范围内。

🍃 放在人物上下两端的文字，对产品进行了相应的说明，同时对品牌具有积极的宣传作用。

RGB=216,243,248 CMYK=23,0,7,0
RGB=93,143,138 CMYK=76,32,49,0
RGB=190,197,202 CMYK=31,18,17,0

设计理念：这是一款运动品牌的宣传广告设计。将人物以条形错位的方式进行呈现，在保证基本形态的基础上，让画面具有很强的创意感与趣味性。

色彩点评：整体以青色作为背景主色调，浅青色的背景，将深色的主体物十分清楚地凸现出来。而小面积明纯度较低的青色的运用，在邻近色的冷色调对比中，让整个画面具有很强的活力与动感。

🍃 采用中心型的构图方式，将人物与下方融为一体的文字在画面中间位置呈现，给受众以直观的视觉印象。同时也增强了整体统一感与协调性。

这是 Sanote Zumitos Healthy 的健康果汁包装设计。采用创意插画的形式进行呈现，给人以很强的趣味性。特别是夸张的卡通人物，在整个包装中是最亮眼的存在。而且不同明纯度黄色调的运用，营造了满满的食欲氛围，让人忍不住想立马喝上一口。而少量绿叶的点缀，凸显果汁的天然与健康。

RGB=238,224,78 CMYK=12,11,80,0
RGB=215,180,57 CMYK=16,33,88,0
RGB=149,103,37 CMYK=43,66,100,4
RGB=77,108,44 CMYK=81,49,100,11

4.2.2 邻近色图案的设计技巧——直接凸显主体物

由于邻近色有较为明显的色彩对比，所以在进行设计时尽量直接凸显主体物。这样不仅可以增强图案的辨识度，同时也可以给受众以直观的视觉印象，使人一目了然。

 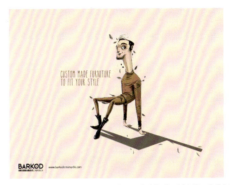

这是海洋保护的公益海报设计。采用倾斜型的构图方式，将简笔画的鲸鱼在画面中间位置呈现。特别是被各种海洋垃圾填满的鲸鱼内部，给人以直观的视觉冲击力。

蓝色背景的运用，将主体物很好地凸现出来。特别是在邻近色的对比中，极大地刺激了受众的视觉。最下方主次分明的文字，具有很好的说明作用，同时也增强了画面的稳定性。

这是土耳其 Barkod 家具定制系列的趣味创意广告。将造型独特的插画人物在画面中间呈现，在邻近色的对比中，给人以很强的趣味性与直观的视觉感受。

在人物右侧呈现的椅子倒影，说明了企业可以根据受众的坐姿与生活习惯，进行家居的任意定制。简单的文字，对品牌具有积极的宣传效果，同时也丰富了整体细节的设计感。

配色方案

双色配色　　　　　　三色配色　　　　　　四色配色

邻近色对比图案的设计赏析

4.3 类似色对比

类似色就是相似色，即在色相环中相隔60°的色彩。相对于同类色和邻近色，类似色的对比效果要更明显一些。因为差不多有两个不同的色相，视觉分辨力也更好。

虽然类似色的对比效果有所增强，但总的来说是比较温和、柔静的。所以在使用该种色彩进行图案设计时，可以根据实际情况，选择合适的色相。

特点：
- 对比效果有所加强，有较好的视觉分辨力。
- 色彩可柔美安静，也可活力四射。
- 表现形式多种多样，给人以清晰直观的视觉印象。

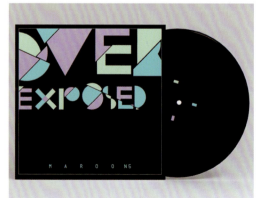

4.3.1 活跃动感的类似色图案设计

类似色虽然对比效果不是很强,但运用得当,也可以给人营造一种活跃动感的视觉氛围。特别是在现在这个快速发展的时代,会给人以一定的视觉冲击力,让其有一定的自我空间与自我意识。

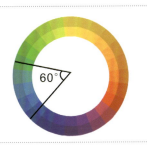

- 在色环中相隔60°左右的颜色为类似色对比。
- 例如红和橙、黄和绿等均为类似色。
- 类似色由于色相对比不强,给人一种舒适、温馨、和谐,而不单调的感觉。

设计理念:这是一款创意文字的活动海报设计。采用放射型的构图方式,将简单的线条以放射的形式进行呈现,给受众以直观的视觉冲击力。

色彩点评:整体以红色和紫色作为主色调,在类似色的对比中,让整个画面充满了活跃的动感。而少量黑色的添加,则增强了画面的稳定性。

🎨 不同大小与长短的线条,在简单随意中给人以别样的时尚感。特别是放射中心点,给人一种好像要被吸引进去的视觉感。

🎨 与线条穿插呈现的浅色文字,对活动进行了相应的说明,同时也使画面的细节效果更加丰富。

■ RGB=198,54,30 CMYK=11,91,98,0
■ RGB=106,46,171 CMYK=70,87,0,0
■ RGB=24,20,19 CMYK=86,84,85,74

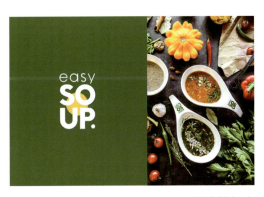

这是easy SOUP健康快餐连锁店的标志设计。整体以绿色作为背景主色调,一方面将标志文字很好地凸现出来,同时给人以新鲜、健康的视觉感受。特别是在右侧食材的衬托下,更加凸显出企业注重绿色、天然的经营理念。文字下方少量黄色的点缀,在类似色的对比中,让整个标志瞬间活跃起来,极大地刺激了受众的食欲。

■ RGB=58,97,55 CMYK=88,51,100,18
□ RGB=255,255,255 CMYK=0,0,0,0
■ RGB=239,198,57 CMYK=5,28,86,0

4.3.2 类似色对比图案的设计技巧——突出产品特性

颜色可以传达出很多的情感，看似冰冷的色彩，当将其运用在合适的地方，就可以营造出不同的情感氛围。所以在运用类似色时，可以通过颜色对比传达的情感，来凸显产品的特性，进而让受众有一个清晰直观的视觉印象。

这是flxpay在线支付品牌的银行卡设计。将如丝带般轻盈飘逸的图案，在卡片中间位置呈现，具有鲜明的视觉效果。

将青色和蓝色作为图案主色调，在渐变过渡中凸显出产品极高的安全性能。而黑色背景的运用，既起到了稳定画面的作用，同时也凸显出企业的成熟与稳重。

红色和橙色叠加，正圆的点缀，为画面增添了一抹亮丽的色彩。

这是Play City主题乐园的卡片设计。采用分割型的构图方式，将整个版面沿对角线方向一分为二。在绿色和蓝色的类似色对比中，凸显出乐园的欢快与活跃。

将由与背景相同颜色构成的卡通跑车，摆放在对背景的拼接位置，让画面具有统一和谐之感，同时增强了稳定性。

在右下角呈现的品牌标志，具有很好的宣传与推广作用。

配色方案

双色配色

三色配色

四色配色

类似色对比图案的设计赏析

4.4 对比色对比

对比色指在色相环上相距 120° 左右的色彩，如黄与红、绿和紫等。

由于对比色具有色彩对比强烈的特性，往往给受众以一定的视觉冲击力。所以在进行设计时，要选择合适的对比色，不然不仅不能够突出效果，反而会让人产生视觉疲劳。此时我们可以在画面中适当添加无彩色的黑、白、灰加以点缀，以缓和画面效果。

特点：
- 具有较强的视觉冲击力和色彩辨识度。
- 画面鲜艳明亮，不会显得单调与乏味。
- 图案醒目，引人注意。
- 为了突出效果，会采用夸张新奇的配色方式。
- 借助与产品特性相关的色彩，让受众产生情感共鸣。

第 4 章　图案设计中的色彩对比

4.4.1 创意十足的对比色图案设计

运用对比色彩进行图案设计，利用颜色本身的色彩碰撞，就可以给受众一定的视觉冲击力。但为了让画面整体具有一定的内涵与深意，在设计时可以增强画面的创意感。让受众在视觉与心理上均与图案产生一定的情感共鸣，使其印象深刻。

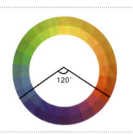

- 当两种或两种以上色相之间的色彩处于色相环相隔120°～150°的范围时，属于对比色关系。
- 如橙与紫、红与蓝等色组，对比色给人一种强烈、明快、醒目、具有冲击力的感觉，容易引起视觉疲劳和精神亢奋。

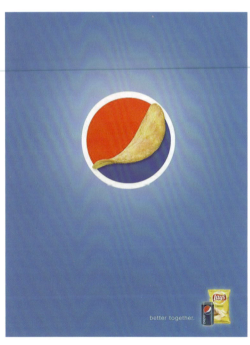

合。而标志周围大面积的留白，则给受众提供了一个广阔的想象空间。

- RGB=66,93,167 CMYK=86,66,7,0
- RGB=205,46,47 CMYK=6,93,82,0
- RGB=255,255,255 CMYK=0,0,0,0

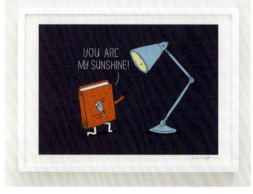

设计理念：这是百事可乐的宣传广告设计。将放大的标志作为展示主图，给受众以直观的视觉印象，具有很好的宣传与推广效果。

色彩点评：整体以蓝色作为背景主色调，在渐变过渡中将标志清楚明了地凸现出来。特别是标志中的红蓝对比色，让人一看就能想起相应的产品。

❶ 将标志中的白色部分以薯片的外观进行呈现，既保证了标志的完整性，同时也对产品进行了宣传，具有很强的创意感与趣味性。

❷ 放在右下角的产品，将二者的完美搭配呈现出来，同时也与广告的宣传主题相吻

这是一款以情人节为题材的创意设计。将台灯与书籍进行完美结合，将晚上看书离不开光拟人化，十分有创意地将其运用到情人节中，给人以很强的趣味性。深色的背景将卡通图案清楚明了地凸现出来，而且在红与蓝的对比中，让受众有直观的视觉印象。特别是文字的添加，为简单的画面增添了别样的感觉。

- RGB=39,50,80 CMYK=96,89,53,25
- RGB=186,48,42 CMYK=18,94,92,0
- RGB=133,190,226 CMYK=60,11,10,0
- RGB=240,234,150 CMYK=11,7,52,0

4.4.2 对比色图案的设计技巧——增强视觉冲击力

对比色本身就具有较强的对比特性，运用得当可以让画面呈现出很强的视觉冲击力。所以在运用对比色进行图案设计时，可以运用这一特性，吸引更多受众的注意力，加大产品的宣传力度。

 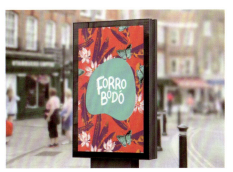

这是2016圣丹斯电影节的宣传海报设计。整体将文字作为展示主图，将信息进行直观的传达。

黄色的文字，在深色背景的衬托下十分醒目。而呈放射状的红色图案，与黄色文字形成鲜明的色彩对比，为画面增添了活跃与动感。

左下角的小文字，具有进一步解释说明与丰富画面细节效果的双重作用。

这是Forrobodo在线艺术商店的宣传海报设计。将植物插画作为背景主图，看似随意的搭配，却给人以时尚与动感。

在版面中间位置呈现的青色不规则几何图形，将白色位置清楚明了地凸现出来，具有很好的宣传效果。

在红色背景的对比下，青色图形十分醒目，让整体具有很强的视觉冲击力。

配色方案

双色配色　　　　　三色配色　　　　　四色配色

对比色对比图案的设计赏析

 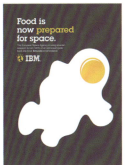

4.5 互补色对比

　　互补色是指在色相环中相差180°左右的色彩。色彩中的互补色有红色与青色互补，紫色与黄色互补，绿色与品红色互补。当两种互补色并列时，会引起强烈的对比色觉，感到红的更红、绿的更绿。

　　互补色之间的相互搭配，可以给人以积极、跳跃的视觉感受。但如果颜色搭配不当，会让画面整体之间的颜色跳跃过大。

　　所以在运用互补色进行设计时，可以根据不同的行业要求以及规范制度来进行相应的颜色搭配。

特点：
◆ 互补色既相互对立，又相互满足。
◆ 具有极强的视觉刺激感。
◆ 具有明显的冷暖色彩特征。
◆ 具有强烈的视觉吸引力。
◆ 能够凸显产品的特征与个性。

4.5.1 对比鲜明的互补色图案设计

互补色是对比最为强烈的色彩搭配方式，运用得当，会让整个画面呈现出意想不到的效果。所以在运用互补色对图案进行设计时，可以着重利用这一特性，最大限度地刺激受众注意力，达到宣传与推广的良好效果。

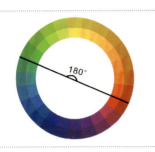

- 在色环中相差180°左右的色彩为互补色。这样的色彩搭配可以产生最强烈的刺激作用，对人的视觉具有最强的吸引力。
- 其效果最强烈、刺激，属于最强对比。如红与绿、黄与紫、蓝与橙。

②在右下角的文字，采用整齐的排列方式，对海报进行了解释与说明，将信息进行直接的传达。

RGB=250,237,55 CMYK=7,5,86,0
RGB=108,64,140 CMYK=65,86,12,0
RGB=231,174,48 CMYK=4,40,89,0

设计理念： 这是一款创意文字的海报设计。将主标题文字以较为卡通圆润的字体进行呈现，而且超出画面的部分，给受众以很强的视觉延展性。

色彩点评： 整体以黄色和紫色作为主色调，在鲜明的互补色对比中，给人以直观的视觉印象。底部不规则紫色文字的添加，让画面多了一些活力与动感，具有很强的创意与趣味性。

① 黄色文字上方小面积橙色的点缀，在邻近色的对比中，丰富了画面的层次感。同时最上方的黑色小文字，瞬间提升了画面的细节设计感。

这是葡萄牙Arthur Silveira的封面设计。采用三角形的构图方式，将图案在画面的左下角位置呈现，瞬间增强了画面的稳定性。而红色的图案，在青色背景的互补色对比之下，给人以十分醒目的刺激感。即使在远处，也很容易让人注意到，具有很好的宣传效果。主次分明的文字，在不规则的摆放中，极具时尚气息。

RGB=172,224,207 CMYK=45,0,28,0
RGB=221,87,53 CMYK=0,80,79,0
RGB=22,16,39 CMYK=95,100,68,61

4.5.2 互补色图案的设计技巧——提高画面的曝光度

由于互补色具有很强的对比效果,可以给受众带去强烈的视觉刺激,所以非常有利于提高画面的曝光度。在进行图案设计时,就可以很好地利用这一点,将产品的宣传与推广效果发挥到最大。

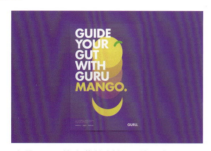

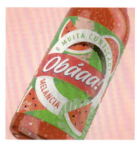

这是 GURU 益生菌饮料的品牌形象设计。采用中心型的构图方式,将以圆形为基础的图案在画面中间位置呈现,给受众以直观的视觉印象。

紫色背景与黄色图案形成鲜明的互补色对比,瞬间将画面活跃起来,具有很好的视觉曝光效果。

将主标题文字在左上角进行呈现,较大字号的运用,具有积极的宣传效果。

这是 Obáaa! 的果汁包装设计。将图案以插画的形式进行呈现,简笔画的西瓜一方面表明了果汁的口味;另一方面为包装增添了活力与趣味性。

红色与绿色的互补色搭配,打破了平面包装的单调与乏味,让其成为展架中最耀眼的存在,对产品具有很好的宣传效果。

将主标题文字直接在版面中间位置呈现,具有很好的视觉聚拢效果。

配色方案

双色配色

三色配色

四色配色

类似色对比图案的设计赏析

第5章 图案设计的构成方式

在进行设计时,为了让整体效果更加突出,我们可以采取不同的构图方式。这样不仅可以给受众带去一定的视觉冲击力与美感,同时也为设计者提供了便利。常见的图案构成方式有正负图形、减缺图形、共生图形、同构图形、双关图形、异影图形、混维图形、无理图形、聚集图形、渐变图形、文字图形等。

不同的构图方式有不同的要求与特征,所以在进行设计时要从具体情况进行分析,将信息和相应的理念直接传达给广大受众。

特点:
- ◆ 具有一定的内涵与深意。
- ◆ 对比强烈,给人以视觉冲击力。
- ◆ 色彩可明亮显眼,也可稳重老成。
- ◆ 具有强烈的创意感与趣味性。
- ◆ 有多种类型的变形与样式。

5.1 正负图形

正负图形是指正形与负形相互作用，营造出图中有图的画面效果。也就是说正形是负形存在的条件，负形是正形存在的基础。因为图形不止一面，不止一个瞬间，不止有一个组合的可能，所以正负图形充满了趣味性与创意感。

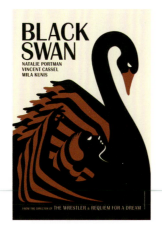

设计理念：这是电影《黑天鹅》的宣传海报设计。采用满版式的构图方式，将黑天鹅与跳舞的人物以正负形的方式进行呈现，具有很强的创意感与趣味性。

色彩点评：浅色调的背景，将图案很好地凸显出来。图案中红色与黑色的对比运用，将天鹅的外形轮廓与人物极具美感的舞姿，十分清楚明了地进行呈现。

🎨 人物脸部和天鹅眼部镂空效果的添加，让其瞬间具有鲜活的生命力，给人以呼吸顺畅的视觉感。

🎨 将深色的主标题文字摆放在画面左上角，给受众以直观的视觉印象，具有很好的宣传效果。而小文字的运用，具有解释说明与丰富细节效果的双重作用。

RGB=251,245,224 CMYK=2,5,16,0
RGB=12,12,12 CMYK=91,87,87,78
RGB=141,21,22 CMYK=42,100,100,8

这是一款创意海报设计。采用中心型的构图方式，将图案在画面中间位置呈现，具有直观的直觉印象。图案中浅色部分为吃剩下的苹果核，而其边缘的曲线则构成了两个对视的人物侧脸，极具创意感。下方主次分明的白色文字，进行了相应的解释与说明。而简单的直线装饰，增强了视觉聚拢感与细节设计感。

RGB=31,31,31 CMYK=85,80,80,66
RGB=215,208,178 CMYK=18,18,33,0
RGB=252,252,252 CMYK=1,1,1,0
RGB=58,26,22 CMYK=64,91,94,60

这是一款产品的宣传广告设计。采用卡通简笔画的形式进行呈现，给受众以直观的视觉印象。人物头发由各种造型的小人物构成，正负形的构图方式，让整体既给人以很强的视觉动感，同时具有创意感与趣味性。将产品摆放在右上角位置，具有很好的宣传效果。黑色矩形框内的文字，对产品进行了说明。

RGB=84,104,118 CMYK=78,58,48,6
RGB=0,0,0 CMYK=93,88,89,80
RGB=216,214,195 CMYK=18,14,25,0
RGB=193,179,115 CMYK=29,29,62,0

正负图形的设计技巧——注重视觉双重感的营造

正负图形必须具备图形和衬托图形的背景两部分。属于图形的部分称为"图",属于背景的部分称为"底",图与底是图形中相辅相成的组成部分。因此,在对该类型的图案进行设计时,一定要注重双重视觉感的营造,不然正负图形也就没有存在的意义与价值了。

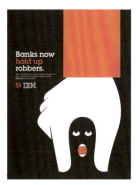

这是一部电影的宣传海报设计。采用曲线型的构图方式,雪地的背景与狼边缘曲线,二者相结合共同构成了一个人物的头部轮廓。正负图形的巧妙运用,正好与电影主题相吻合。而人物头部的红色文字,既为单调的背景增添了一抹亮丽的色彩,同时也具有很好的宣传与推广作用。

这是IBM公司的创意海报设计。白色部分为人物的手,而在人物拇指之间的黑色部分,则为抢劫银行的罪犯。以人物紧捏罪犯脖子的形式,表达出高科技的发展与运用,已经让罪犯无处可逃的深意。少量红色的点缀,让这种氛围更浓了几分。左侧的文字,则对海报进行了相应的说明。

配色方案

双色配色

三色配色

四色配色

正负图形的设计赏析

5.2 减缺图形

减缺图形就是将单一的图形进行适当的简化与变形,让整体呈现出不完整性。因此在对减缺图形进行设计时,要利用理性来构成完整的意向,不可以天马行空。

设计理念:这是一款文字的创意海报设计。将图形在保持基本形态的基础上,进行有创意的减缺与变形,让整体效果具有很强的趣味性。

色彩点评:整体以黄色为主色调,给人以充满活力的视觉体验效果。而黑色的文字,在与背景颜色的对比之下,给人以很强的视觉冲击力。

🎨 经过特殊设计的黑色字母,既有图形本身的外观形态,又给人以其他物体轮廓的视觉印象。特别是减缺与留白的运用,让画面具有呼吸顺畅之感。

🎨 画面顶部的文字,整体采用左对齐的排版方式,给人以整齐有序的视觉体验。

■ RGB=246,219,52 CMYK=5,16,88,0
■ RGB=0,0,0 CMYK=93,88,89,80
□ RGB=255,255,255 CMYK=0,0,0,0

这是俄罗斯一家餐厅的品牌标志设计。采用中心型的构图方式,将标志的动物图案直接在画面中间位置呈现。在图案上方适当减缺处理的文字,让整个标志极具创意时尚感。渐变黄色的运用,在蓝色背景的对比之下,给人以很强的活跃感。同时也凸显出企业成熟稳重的文化经营理念。

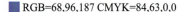

■ RGB=68,96,187 CMYK=84,63,0,0
■ RGB=40,54,100 CMYK=98,92,43,9
■ RGB=244,227,132 CMYK=6,12,58,0

这是一款几何图形的创意广告设计。以三角形作为展示主图,将其减缺的部分以红色半圆来填充,具有很强的创意感。而且空缺的部分,营造了画面的透气感。红色与背景绿色形成鲜明的颜色对比,极具视觉冲击力。左侧其他减缺图形的摆放,增强了整体的细节效果,同时与大的红色半圆相呼应。

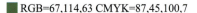

■ RGB=67,114,63 CMYK=87,45,100,7
■ RGB=237,234,208 CMYK=9,8,22,0
■ RGB=178,37,46 CMYK=23,97,88,0

减缺图形的设计技巧——增强视觉冲击力

减缺图形就是在保持图形基本完整性的基础之上，将部分图形减去，以此来提高曝光度。因为随着社会发展速度的加快，受众注意力难以集中，要想让设计的作品脱颖而出，就要让受众的视觉受到冲击，使其印象深刻。

这是Andre Britz的个性CD唱片设计。将没有头的人物作为整个版面的展示主图，给受众以直接的视觉冲击力，使其印象深刻。不同明纯度蓝色的运用，将主体物清楚明了地凸现出来。而小面积红色的运用，为画面增添了一抹亮丽的色彩，同时也凸显出唱片的时尚与个性。

这是印度Success Menswear男士时尚时装品牌夏季衬衫的宣传广告。将衬衫衣领以下的部分全部减去，以夏季饮料的外观进行呈现，给受众以直观的视觉冲击力。同时也从侧面凸显衬衫给人带来的凉爽与舒适。绿色背景的运用，让这种氛围又浓了几分，简单的文字，具有很好的说明与宣传作用。

配色方案

双色配色　　　　　三色配色　　　　　四色配色

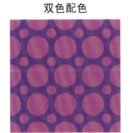 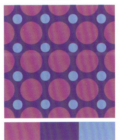

减缺图形的设计赏析

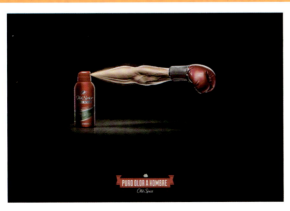

5.3 共生图形

共生图形就是指在同一个空间内放置两个或是两个以上的图形元素，它们之间相互依存，同时它们彼此之间又是相互关联的。在进行设计时应该巧妙灵活地运用它们之间的关系，保证图形的整体美感。

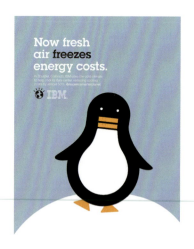

设计理念：这是 IBM 公司的简约创意几何海报设计。将电灯泡与企鹅进行完美结合，使二者融为一体。采用共生图形的方式凸显使用节能灯可以保护企鹅生存的家园的主题。

色彩点评：整体以浅蓝色为主色调，下方作为冰块的白色圆形，起到突出强调的作用。而小面积橙色的点缀，凸显出企鹅在自己领地生活的愉快。

① 由于企鹅肚皮部位的形状与颜色与灯泡相似，将二者进行有创意的结合，给人以直观的视觉印象。

② 左上角主次分明的文字，对海报主题进行了很好的说明，同时也具有积极的宣传效果。

- RGB=167,188,209 CMYK=43,19,13,0
- RGB=39,36,37 CMYK=81,80,76,61
- RGB=231,170,58 CMYK=3,42,85,0

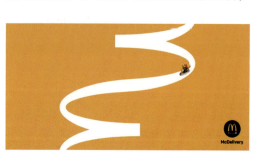

这是麦当劳的宣传广告设计。采用曲线型的构图方式，将麦当劳的标志性字母 M 比作送外卖的道路。二者之间的相互联系与依存，具有很强的创意感与趣味性。同时也从侧面凸显出该企业为受众服务的态度，使人印象深刻。而放在右下角的标志，对品牌具有很好的宣传效果。

- RGB=217,162,60 CMYK=11,44,85,0
- RGB=255,255,255 CMYK=0,0,0,0
- RGB=33,49,33 CMYK=89,68,95,57

这是一款咖啡的创意广告设计。将咖啡豆和盛有咖啡的杯子二者组合成一只猫头鹰，十分生动有趣。同时借助猫头鹰，也从侧面凸显出产品的功效与特性，使广大受众一目了然。而放在画面右下角的产品截图，具有很好的宣传作用。特别是共生图形四周的留白，为受众营造了一个很好的想象空间。

- RGB=219,217,186 CMYK=18,13,31,0
- RGB=52,39,35 CMYK=72,80,82,58
- RGB=241,234,202 CMYK=7,9,25,0

共生图形的设计技巧——注重图形元素的内在联系

共生图形在进行多种元素的结合时，要注重它们之间的内在联系。因为设计的初衷就是信息的传达，其次才是美感与时尚。所以在进行相应的设计时，不能为了追求创意与新奇，而不顾实际情况。

这是麦当劳的创意广告设计。将薯条作为整个图案的外观轮廓，而内部则由灯火通明的各个家庭组成，凸显出麦当劳的影响范围之大。而且暖色调灯光的运用，从侧面表达了麦当劳给受众带去的温馨与幸福。最下方的文字和标志，对产品具有积极的宣传与推广作用。

这是奥迪汽车的宣传广告设计。采用中心型的构图方式，将图案直接在画面中间位置进行呈现，给人以直观的视觉印象。图案上半部分为奥迪车标，而下方十字图形的添加，则构成了代表女性的图案。二者的完美共生，凸显出该品牌对女性开车的支持。而下方的文字，则对主题进行了解释与说明。

配色方案

双色配色　　　　　　　三色配色　　　　　　　四色配色

共生图形的设计赏析

5.4 同构图形

同构图形是将两者或者两者以上的图形结合在一起，它们相互间存在着共同特点或相似的元素，按照逻辑关系来进行设计。同构图形的手法有很多，但在进行设计时，要从两种事物之间的关系出发，甚至可以以此来揭示事物与事物之间的本质联系。

设计理念：这是可口可乐的宣传广告设计。采用同构图形的构图方式，将产品上的图案与长颈鹿融为一体，从侧面凸显出产品新罐装的长度。

色彩点评：整体以可口可乐的标准红为主色调，将白色图案直接清楚地呈现出来。特别是上下两端长颈鹿头和腿的添加，让整体画面极具创意感与趣味性。

🎨 采用中心型的构图方式，将产品直接在画面中间位置呈现。而四周大面积的留白，则为受众营造了很好的想象空间。

🎨 产品下方简单的白色文字，对广告主题进行了直接的信息传达，使受众一目了然。

RGB=197,35,46 CMYK=11,96,85,0
RGB=255,255,255 CMYK=0,0,0,0

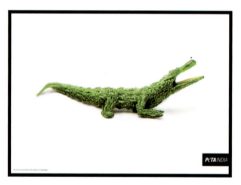

这是 PETA 善待动物组织的宣传广告。采用中心型的构图方式，将以苦瓜作为呈现载体的鳄鱼，放在画面中间位置，带给受众直观的视觉冲击力。以此来呼吁人类减少对动物的捕杀，同时也与广告"吃素食"的宣传语相吻合。周围大面积的留白空间，为受众提供了广阔的想象空间。最边缘黑色矩形外框的运用，将受众的注意力全部集中于此。

RGB=255,255,255 CMYK=0,0,0,0
RGB=143,179,67 CMYK=58,14,94,0
RGB=0,0,0 CMYK=93,88,89,80

这是星巴克的咖啡创意广告设计。整个图案以人的大脑作为外观轮廓，而将咖啡豆作为其内部结构。采用同构图形的构图方式，凸显出产品对受众的巨大影响力。同时也与广告的宣传标语相吻合，具有很强的创意感。浅色背景的运用，将版面内容清楚明了地凸现出来。而放在顶部中心位置的标志，对产品有积极的宣传作用。

RGB=249,240,208 CMYK=3,8,23,0
RGB=95,65,49 CMYK=58,76,85,32
RGB=255,255,255 CMYK=0,0,0,0
RGB=58,99,85 CMYK=88,53,72,13

同构图形的设计技巧——突出产品性能

在采用同构图形的构图方式进行设计时，尽量让相结合的元素能够凸显出产品的特性或功能。只有这样才能给受众以直观的视觉印象，使其立马能捕捉到传达的信息。

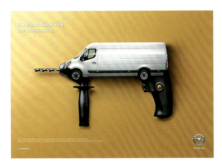

这是欧宝汽车的创意广告设计。采用同构图形的构图方式，将电钻与汽车相结合，从侧面凸显出好的汽车就是一款好用的工具，可以为我们的生活带来极大的便利，极具创意感与趣味性。放在右下角的标志，对产品具有很好的宣传作用。而左侧的文字，具有说明与丰富细节效果的双重作用。

这是Kingsmead书展活动的创意设计。采用中心型的构图方式，将图案直接在画面中间位置呈现，给受众以直观的视觉印象。整个图案将人物头部与书籍相结合，凸显出多读书对人的作用与影响力。同时也与宣传主题相吻合，极具创意感。周围适当的留白，为受众提供了很好的想象空间。

配色方案

双色配色　　　　　　三色配色　　　　　　四色配色

同构图形的设计赏析

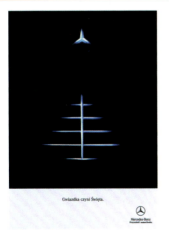 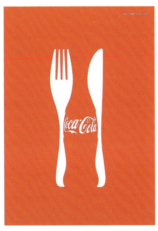 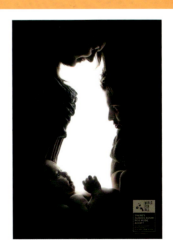

5.5 双关图形

双关图形就是指一个图形除了表面呈现出的含义之外，还有另外一层较为深刻的含义，亦即在设计时，将实空间与虚空间合理利用，不仅可以丰富图形的内涵效果，同时也可以为受众带去视觉冲击力。

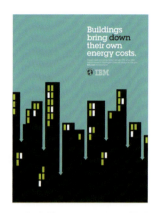

设计理念：这是 IBM 公司的简约几何海报设计。将简笔画的高楼作为展示主图，表达了社会的迅速发展。而与背景融为一体的向下箭头，则凸显出人们精神世界的萧条与空虚。

色彩点评：整体以青色为主色调，将黑色的高楼直接凸现出来。同时小面积黄绿色的点缀，给人以积极的视觉体验。

① 高楼与下滑的箭头形成鲜明的对比，从侧面凸显出人们的生活质量提高了，但精神世界却在逐渐丢失，给受众带来深刻的反思。

② 右上角主次分明的文字，对海报主题进行了解释与说明，同时也增强了整体的细节设计感。

- RGB=137,193,191 CMYK=60,7,31,0
- RGB=46,45,50 CMYK=82,79,70,51
- RGB=187,195,51 CMYK=37,15,95,0

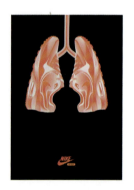

这是 NIKE 运动鞋的宣传广告设计。采用中心型的构图方式，将产品以人物肺部的形态进行呈现。一方面多运动可以让人的肺活量得到有效的锻炼；另一方面则凸显出产品原材料的环保，对地球之肺也具有保护作用。不同明纯度红色的运用，让图案在深色背景的衬托下十分醒目。

- RGB=30,40,52 CMYK=94,84,67,51
- RGB=255,255,255 CMYK=0,0,0,0
- RGB=195,103,85 CMYK=16,72,63,0
- RGB=215,174,166 CMYK=12,39,29,0

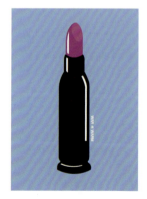

这是拒绝战争的宣传广告设计。将子弹与口红相结合，在子弹的残酷与口红的亮丽的对比中，呼吁人类停止战争，让社会增添一丝温暖与善念。简笔画的图案在蓝色背景的衬托下十分醒目，特别是紫色口红的点缀，为整个画面增添了一抹亮丽的色彩。

- RGB=154,183,222 CMYK=49,21,5,0
- RGB=152,54,140 CMYK=40,90,8,0
- RGB=255,255,255 CMYK=0,0,0,0
- RGB=37,36,34 CMYK=82,78,80,63

双关图形的设计技巧——将深层含义进行直接的表达

双关图形一般有两层含义，一层是表面的，一层是深层次的。由于现在社会的发展不断加快，人们也变得浮躁起来，很少有人能够静得下心来进行阅读。所以在进行设计时，要将图案的引申含义尽可能进行直接的表达，让受众一目了然。

 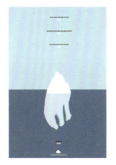

这是一款创意海报设计。采用正负形的构图方式，将人物嘴巴与喇叭相结合，给人以很强的视觉冲击力与创意感。凸显出张口说话的重要性，而女性简笔画人物的运用，将女性要努力为自己争取权益的宣传主题，淋漓尽致地凸现出来。下方的白色文字，对广告主题进行了进一步的说明，同时也丰富了细节设计效果。

这是保护北极熊的创意海报设计。采用分割型的构图方式，将冰块与北极熊相结合。在水面之上是冰，而在下面则是北极熊，强烈的对比凸显出人类对环境的破坏，已经对北极熊带来了极大的影响，以此来呼吁人类要保护环境，保护动物。上方的文字对北极熊的生存状态进行了说明，整个设计具有很强的视觉冲击力。

配色方案

双色配色　　　　　　　三色配色　　　　　　　四色配色

双关图形的设计赏析

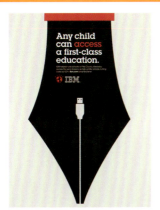

第 5 章　图案设计的构成方式

5.6 异影图形

可观物体在光照作用下，都会产生与原物不相同的投影效果。而异影图形就是呈现出与原物不同的影子，这个影子可以是形态相似的物形，也可以是具有某种内在联系的元素，甚至可以彰显出深刻的含义。

设计理念： 这是益达口香糖的宣传广告设计。采用倾斜型的构图方式，巧妙地利用几块口香糖与它们投射的阴影，组成一个牙刷的画面，告诉受众益达口香糖跟牙刷一样，对保护牙齿有好处。

色彩点评： 整体以蓝色为主色调，将产品直接凸现出来。而且白色口香糖的点缀，瞬间提升了画面的亮度，十分醒目。

① 放在画面右下角的产品，具有积极的宣传与推广作用。而且与产品构成对角线的摆放形式，增强了画面的稳定性。

② 产品周围大面积留白的运用，为受众营造了一个很好的阅读和想象空间。

- RGB=77,135,193 CMYK=81,39,11,0
- RGB=46,80,132 CMYK=95,74,30,0
- RGB=255,255,255 CMYK=0,0,0,0

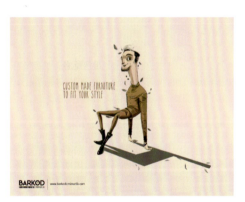

这是土耳其 Barkod 的家具定制系列趣味创意广告。采用中心型的构图方式，将图案在画面中间位置呈现，给受众以直观的视觉印象。把卡通人物的姿势投影为一把椅子，凸显出企业可以根据受众的习惯与喜好，将家具进行任意的定制。放在左侧的文字，对广告主题进行了说明。

- RGB=239,222,209 CMYK=4,16,17,0
- RGB=162,117,78 CMYK=38,61,75,0
- RGB=32,28,26 CMYK=82,82,83,69
- RGB=98,92,86 CMYK=67,63,64,14

这是 VICHY 的防晒霜平面广告设计。摆放在画面右上角的产品在海滩上的投影，刚好将没有任何防晒措施保护的孩子遮挡住，从侧面凸显出产品具有的强大防晒功能，即使是小孩子也完全可以使用。而大海背景的运用，让这种氛围又浓了几分。

- RGB=79,141,197 CMYK=80,35,12,0
- RGB=68,120,186 CMYK=84,48,9,0
- RGB=240,240,237 CMYK=7,5,7,0
- RGB=221,90,24 CMYK=0,78,93,0

异影图形的设计技巧——用图形直击主题

异影图形最主要的就是通过实物的投影，来进行宣传主题的表达。所以在进行设计时，尽量用影子语言来丰富视觉语言，通过传达某种特定的信息来表现出更有意义的内涵，让受众一看影子就能知道宣传的主题与思想。

这是奔驰汽车维修服务的宣传海报设计。将钳子的投影以张大鳄鱼嘴的形式呈现，给人以很强的视觉冲击力。以鳄鱼的威力来凸显不合适的维修对汽车的危害，极具创意感，而且也与海报的宣传主题相吻合。不同明纯度的灰色背景的运用，让这种氛围又浓了几分。简单的文字对海报进行了说明，同时具有积极的宣传效果。

这是一部电影的宣传海报设计。将站在门口的孩子，在光的作用下投影成一个大孩子的外形，言简意赅地表达出孩子在成长过程中烦恼的主题。一大一小的对比，给受众以强烈的视觉冲击力。深蓝色的背景中小面积白色的点缀，让整个画面的氛围更加浓烈。而左下角的文字则具有解释说明与宣传推广的双重作用。

配色方案

双色配色 三色配色 四色配色

异影图形的设计赏析

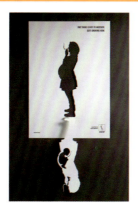 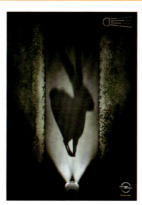 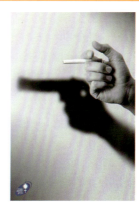

5.7 混维图形

混维图形就是让图形在二维空间和三维空间之间进行转换，将二维空间的图形三维化，或者将三维空间的图形二维化。这样不仅能够扩展事物的特点，同时还可以产生深刻、含蓄的意义，给受众带去新颖的视觉体验。

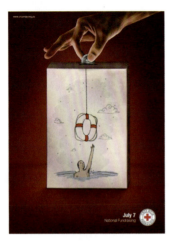

设计理念：这是红十字会的捐款救助宣传海报设计。将捐款箱作为展示载体，上方人物的捐款与下方需要救助的简笔画人物相连。在二维空间与三维空间的转换中给人以很强的视觉冲击力。

色彩点评：以红色作为背景主色调，一方面将浅色的捐款箱凸现出来；另一方面凸显出红十字会通过捐款救助他人的主旨。

① 在水中伸手拿救生圈的简笔画人物与捐赠投放的手，在伸与投之间将海报主题直接凸显出来，具有很强的创意感，使人印象深刻。

② 画面右下角呈现的红十字会标志，在深色背景的烘托下十分醒目，具有积极的宣传作用。

- RGB=85,5,0 CMYK=54,100,100,44
- RGB=231,217,211 CMYK=8,18,15,0
- RGB=255,255,255 CMYK=0,0,0,0

这是一款创意海报设计。采用中心型的构图方式，将图案集中在画面中间位置，给受众以直观的视觉印象。整个图案由高低相同、但形状不同的若干个橙色椭圆组成。由图形之间不同的疏密关系，让整体在二维与三维空间进行自由转换，呈现出一定的视觉错乱感。

- RGB=67,85,153 CMYK=86,71,14,0
- RGB=225,176,77 CMYK=8,38,78,0

这是一款建筑的创意海报设计。采用中心型的构图方式，将图案在画面中间位置呈现。将简单的描边矩形进行适当角度的旋转，让其呈现出一定的空间立体感。而且在合适阴影的作用下，让整个图形既具有二维空间的平面化，又有三维空间的立体感，给受众以很强的视觉冲击力。

- RGB=242,203,48 CMYK=4,25,89,0
- RGB=171,155,78 CMYK=38,39,81,0
- RGB=225,218,149 CMYK=16,13,50,0
- RGB=207,196,177 CMYK=21,23,30,0

混维图形的设计技巧——营造时空错乱感

混维图形就是在二维空间和三维空间进行切换，给受众营造视觉上的时空错乱感。所以在进行设计时，可以将此作为出发点，增强整个画面的视觉冲击力和震撼感。

这是一款创意海报设计。画面采用满版型的构图方式，给受众以直观的视觉印象。整个图案由简单的线条构成，在黑白色的凹凸跳动之间，将文字很好地凸现出来，同时给人以很强的视觉冲击力。特别是凸起的部位，让人有一种既有二维空间的扁平化，又有三维空间的立体感，营造了很强的时空错乱氛围，有一种可能随时会将自己吸入的视觉感。

这是一款文字的创意海报设计。画面采用中心型的构图方式，将图案直接在画面中间位置呈现，给受众以直观的视觉冲击力。在画面最上方，好像经过水滴放大的凸起部分，给人以很强的空间立体感。而且在底部平面图形的衬托下，将混维图形的特征淋漓尽致地凸现出来。四周简单的文字，丰富了整体的细节效果。

配色方案

双色配色　　　　　　三色配色　　　　　　四色配色

混维图形的设计赏析

5.8 无理图形

所谓无理图形，就是利用视觉上的错觉，通过图形的结合使画面塑造出一定的矛盾空间，换句话说，就是有悖常理的图形。通过这种方式展现的物品，不仅可以吸引受众注意力，使其眼前一亮，同时还具有很强的宣传与推广作用。

设计理念：这是 JAZZ 的主题插画海报设计。采用中心型的构图方式，将图案在画面中间位置呈现。该图案采用正负形的构图方式，将简笔画的乐器与人物头部连为一体，给人以无厘头式的冲击感。

色彩点评：整体画面以橙色为主色调，将图案清楚明了地凸现出来。特别是人物帽子的少量红色点缀，让整个画面瞬间活跃起来。

①采用无理式构成的图形，将 JAZZ 音乐的特征与乐调直接呈现出来，让人有一种身临其境之感。

②上下两端的文字，既对海报主题进行了相应的解释与说明，同时也增强了整体的细节设计感。

■ RGB=223,155,36 CMYK=6,49,93,0
■ RGB=27,26,30 CMYK=87,84,78,68
□ RGB=255,255,255 CMYK=0,0,0,0

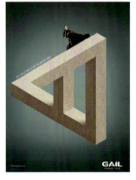

这是 GAIL 的瓷砖广告。采用错位空间的呈现方式，来凸显瓷砖的强大功能与特性。通过无理的创意呈现方式，来打消受众对产品的顾虑。站在立体图形最顶端的女性人物，从侧面凸显出产品具有的优雅与时尚。放在右下角的品牌标志，对产品具有积极的宣传与推广作用。

■ RGB=134,155,155 CMYK=57,32,38,0
■ RGB=40,69,69 CMYK=93,66,69,33
□ RGB=255,255,255 CMYK=0,0,0,0
■ RGB=227,221,209 CMYK=12,13,18,0

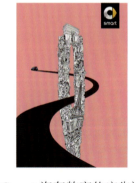

这是 Smart 汽车的宣传广告设计。将伦敦、柏林、巴黎这三大城市的地标建筑拼成一根"针"的形状，而 Smart 变成了一根可以灵活穿梭其中的"线"。即使在这些车水马龙的繁华都市，Smart 依然可以轻松穿梭其中。以打破常规的无理方式直接给受众展示了什么叫穿针引线、见缝插针。

■ RGB=219,144,155 CMYK=5,56,25,0
■ RGB=52,28,48 CMYK=77,86,68,52
□ RGB=255,255,255 CMYK=0,0,0,0
■ RGB=0,0,0 CMYK=93,88,89,80

无理图形的设计技巧——突出创意感

无理图形又称悖论图形，就是与我们常识相违背的图形。但在设计当中，我们可以突破常识，让整体呈现出较强的创意感。这样不仅对产品具有积极的宣传作用，同时也会吸引更多受众的注意力，让其被精妙的创意所折服。

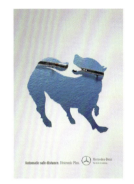

这是一款湿巾的创意广告设计。采用中心型的构图方式，将图案在画面中间位置呈现，给受众以直观的视觉印象。正常来说，翻倒的液体是一个整体，而图案中将其从空中直接拦腰斩断。用这种无厘头的夸张手法来凸显产品强大的洁净功能，极具创意感与趣味性。放在左下角的产品，具有积极的宣传作用。

这是奔驰汽车的宣传广告设计。采用倾斜型的构图方式，将图案在画面中间呈现，给人以很强的视觉动感。我们都知道狗永远咬不到自己的尾巴，但奔驰却利用这一点来表现车身限距的控制系统。用打破常规的方式，让整体极具创意感。蓝色的动物外形，凸显出企业追求安全、稳定的文化经营理念。

配色方案

| 双色配色 | 三色配色 | 四色配色 |

无理图形的设计赏析

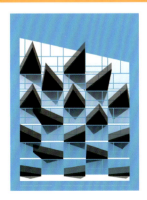

107

5.9 聚集图形

聚集图形就是将单一或是样式相似的图形反复应用，以此来强化图形本身具有的含义。这种构成方式的运用，具有很强的视觉聚拢感，它打破了单一图形的枯燥与乏味，在重复变换中给受众以意想不到的视觉感。

设计理念：这是全球经济危机的海报设计。采用骨骼型的构图方式，将由钱聚集堆砌起来的悬崖作为展示主图，一个人拿着平衡杆在窄如细丝的桥上走，随时都有可能坠入万劫不复的深渊。以此来凸显全球金融危机给人类带来的巨大影响。

色彩点评：整体以渐变的蓝色作为主色调，由浅到深的过渡，让危机重重的氛围更浓了几分，简直就是直击人心。

❶ 由钱构成的悬崖在底部逐渐与背景融为一体，以此来给人以一种万丈深渊的视觉感。

❷ 放在画面最底部的白色文字，进行了简单的说明，同时也增强了整体的细节设计感。

- RGB=128,174,223 CMYK=60,21,5,0
- RGB=5,0,14 CMYK=93,90,84,77
- RGB=255,255,255 CMYK=0,0,0,0

这是一款杀虫喷雾剂的宣传广告设计。将由不同角度进行聚集重复的苍蝇拍印记作为背景，凸显出传统的灭虫方式在将其消灭之后，会留下难看的印记。版面中仅有的空白部位，则凸显出产品不仅可以消灭掉害虫，同时还能够保持整洁。通过对比来对产品进行宣传与推广。

- RGB=204,177,107 CMYK=21,33,65,0
- RGB=156,129,62 CMYK=43,52,90,1
- RGB=255,255,255 CMYK=0,0,0,0
- RGB=165,40,43 CMYK=31,97,95,1

这是一款Max Factor的睫毛膏广告。将眼睛放在画面中心位置，而使用产品之后的睫毛疯狂生长。运用夸张的手法，将由简单曲线构成的睫毛聚集在一起，凸显出产品的强大功效。而超出画面的部分，具有很强的视觉延展性。将产品直接放在画面下方位置，具有积极的宣传与推广作用。

- RGB=219,234,234 CMYK=20,3,10,0
- RGB=0,0,0 CMYK=93,88,89,80

聚集图形的设计技巧——反复使用加强印象

聚集图形就是将一个或多个元素进行重复繁殖、重复组合，让其最终呈现出与基本外形完全不相同的形态。因此，图形会显得十分生动有趣，并且能够给受众提供足够的想象空间，使其印象深刻。

这是Cyan Triangle的书籍封面设计。以一片绿叶作为基本图形，然后将其通过不断的叠加聚集、旋转、缩放等构成了整个封面。绿色本来就给人生命、健康、有活力的视觉享受，多次重复运用，让这种氛围又浓了几分。使人印象深刻，忍不住多看几眼。而最上方的白色文字，在绿叶的衬托下十分显眼，具有很好的宣传效果。

这是Dunkin' Donuts的冷饮平面广告。将葡萄的形象反复使用，塑造出饮料瓶身的外观，以此来向受众说明产品的口味以及取材，极大地增强了受众的消费欲望与整体的视觉印象。而放在画面右下角的具体产品，可以让受众有进一步的了解。周围大面积的留白，为受众提供了一个很好的阅读和想象空间。

配色方案

双色配色　　　　　　　三色配色　　　　　　　五色配色

 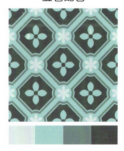

聚集图形的设计赏析

5.10 渐变图形

渐变图形就是将一种图形形象，通过方向、位置、大小、色彩等元素的改变逐渐演变成另一种图形形象的变化过程。渐变的图形可以是单一的，也可以是正负形相互递进转换而形成的。

设计理念： 这是Shutterstock在线图片素材库系列的平面广告设计。采用渐变图形的构图方式，将不同种类的素材由远及近地进行叠加，具有很强的视觉炫酷感，使人印象深刻。

色彩点评： 整体以浅色作为背景主色调，在各种颜色的变换中，给人以多彩的视觉体验。特别是蓝天白云的背景图，让人觉得格外舒适与惬意。

● 以三角形作为渐变的基本图形，而且左右两侧图形的适当模糊，给人以极具速度的快感。

● 放在画面右下角的小文字，具有宣传与说明的双重作用。而且整个版面没有其他多余的装饰，为受众提供了一个很好的想象空间。

RGB=129,208,250 CMYK=61,0,6,0
RGB=198,140,87 CMYK=19,53,69,0
RGB=207,203,194 CMYK=21,19,23,0

这是一款文字的创意海报设计。以版面中心为原点，将文字以逐渐缩小的方式进行渐变，给人以很强的立体空间感和视觉冲击力。整体以黑白渐变为主色调，给人以别样的时尚与个性感。而四周的文字，既对海报进行了简单的说明，同时也具有很强的视觉聚拢效果。

RGB=0,0,0 CMYK=93,88,89,80
RGB=178,178,183 CMYK=35,27,23,0
RGB=255,255,255 CMYK=0,0,0,0

这是一款几何图形的创意海报设计。将几何图形以圆形立体的方式进行呈现，按照由小到大渐变递进的运用，让画面呈现出很强的空间立体感。而且在多种颜色的对比中，给人以复古却不失时尚的视觉体验。上下顶部的文字，对海报进行了说明。

RGB=51,76,175 CMYK=91,74,0,0
RGB=192,127,56 CMYK=21,59,87,0
RGB=76,88,43 CMYK=76,57,100,45
RGB=192,57,20 CMYK=15,90,100,0

渐变图形的设计技巧——增强空间立体感

在对渐变图形进行创意设计中，可以利用图形的色彩、位置、大小、投影等元素，来使画面呈现出一定的空间立体感。这样不仅可以丰富物体的展示面，同时也可以为受众带去一定的视觉冲击力。

这是 Cyan Triangle 的书籍封面设计。以基本的矩形作为原始图案，然后采用渐变的方式，由内向外进行延伸。给人以很强的空间立体感，有一种随时都有可能陷进去的体验。而且在渐变的过程中，矩形边缘适当曲线化，为画面增添了活力与动感。放在左上角的红色文字，在白底的衬托下十分醒目。而且外边框的添加，具有很强的视觉聚拢感。

这是 Beetroot 的剪纸风海报设计。以人物除了头部以外的部分作为基本图形，采用横放的方式，将人物由下往上进行渐变递进，尽显人物身体的优美曲线。而且在人物渐变颜色的烘托下，让整个图案呈现出一定的空间立体感。图案下不规则的文字，对海报进行了简单的说明，同时也在随意中给人以别样的时尚美感。

配色方案

双色配色　　　　　　　三色配色　　　　　　　五色配色

渐变图形的设计赏析

5.11 文字图形

文字图形，就是将基本的文字进行形态与样式的变形，或者根据需要将其进行特定的创意设计与排版，使其具有一定的创意感与趣味性，增强整体的宣传力度与视觉冲击力。

设计理念： 这是一款文字的创意海报设计。采用中心型的构图方式，将由几何图形拼贴而成的文字在画面中间位置进行直观的呈现，给受众以视觉冲击力，使其印象深刻。

色彩点评： 整体以黑色作为背景主色调，将文字直接明了地凸现出来。而且多种色彩的综合运用，既提升了画面的亮度，同时也增强了活跃跳动感。

🎨 在保留文字基本形态的基础上，将文字进行适当的变形，同时使用一些小的装饰元素，增强了文字的可读性与趣味感。

🎨 主体图案周围适当的留白，为受众营造了一个很好的阅读、想象空间。

- RGB=6,6,6 CMYK=93,88,89,80
- RGB=194,3,45 CMYK=13,99,86,0
- RGB=88,156,211 CMYK=77,26,9,0
- RGB=242,204,48 CMYK=4,25,89,0

这是一款文字的创意海报设计。将文字巧妙地与饮料杯子相结合，既将产品外观呈现出来，又给受众以直观的视觉印象。而且不同字号的运用，让受众在视觉上得到缓冲，同时营造了浓浓的动感氛围。在深色背景的衬托下，产品的经营性质不言而喻。

- RGB=79,55,44 CMYK=62,78,84,42
- RGB=243,193,75 CMYK=0,32,78,0
- RGB=255,255,255 CMYK=0,0,0,0
- RGB=127,167,84 CMYK=64,19,85,0

这是一款文字宣传海报设计。将文字作为水面，而从中跌落水中的人物，让整个画面具有很强的视觉动感。特别是细小水浪的添加，给人以一种身临其境之感。青色的文字在深色背景的衬托下，十分醒目，具有很好的宣传与推广效果。

- RGB=32,32,46 CMYK=90,89,67,56
- RGB=105,161,185 CMYK=71,24,26,0
- RGB=158,197,209 CMYK=49,11,19,0

文字图形的设计技巧——注重样式的多变化

文字本身具有很强的可塑性，所以在对文字类型的图案进行设计时，必须注重样式变换的多样性。比如说，可以将文字进行立体缩放，可以与其他物件相结合，或者将其进行特殊的处理，不同的样式会给受众以不一样的视觉感受。

这是一款文字的创意海报设计。由远及近拉伸并适当转折的文字，而且适当转折横线的运用，让整个画面呈现出较强的空间立体感和视觉延展性。白色的文字在黑底的衬托下，十分醒目，具有很好的宣传效果。左侧的竖排文字，丰富了画面的细节设计感。同时恰当留白空间的运用，为受众营造了一个很好的阅读和想象空间。

这是 WILDTOPIA 的书籍封面设计。本书是一本动物园摄影记录书籍，作者希望通过他的摄影镜头带给人们有关动物生命的反思和思考。对他而言现在的动物园存在一个荒谬的现实："动物园可能成为濒临灭绝动物的最后堡垒！"整个设计将动物与植物进行有机结合，给受众以直观的视觉冲击力，具有很好的宣传与推广效果。

配色方案

双色配色

三色配色

五色配色

文字图形的设计赏析

第 5 章 图案设计的构成方式

第6章 图案设计的行业应用

随着社会的发展,图案越来越受到人们的重视。因为图案传递的信息是通过视觉系统直接获取的,不需要通过阅读文字再加以思考。图案不仅作为一种承载信息的载体,同时能够准确、生动、直观地反映社会问题,起到了一定的指导作用。

图案设计应用的范畴很广,可涉及标志设计、平面设计、海报招贴设计、商业广告设计、VI设计、UI设计、版式设计、书籍装帧设计、创意插画设计等各个领域。不同行业可以根据不同的需要与特征设计出符合自己的图案,而通过图案,我们可以了解一个企业的经营性质、一个餐厅的菜品特色等。就像我们可以通过穿衣打扮,来对一个人进行初步的评价。

所以说,图案的作用与魅力是非常巨大的,只要运用得当,就会给受众带来意想不到的收获与惊喜。

6.1 标志设计

标志是一种特殊的视觉语言符号。它可以借助受众对图案的认识与了解，使其看到标志后自然而然地对品牌产生认同感。比如星巴克、可口可乐等标志的设计，当受众看到相应的图案时脑海中直接就会浮现出相关的产品。

特点：
◆ 具有较强的辨识度与可读性。
◆ 一般较为简洁醒目，以少胜多。
◆ 具有很强的创意感与趣味性。
◆ 用简洁的形式传递信息与内涵。
◆ 具有一定的美感与张力。

6.1.1 活跃有趣的标志设计

标志作为企业一种精神和文化的象征,越来越受到重视。随着社会的迅速发展,人们工作、生活甚至学习的压力也越来越大。因此积极有趣、充满活力的标志,会让受众产生一种得到放松、心情舒适的愉悦感。

色彩点评:整体以绿色作为背景主色调,凸显出企业注重环保健康的文化经营理念。橙色的卡通花生,在绿色背景的衬托下,十分醒目,同时为画面增添了一抹亮丽的色彩,使人眼前一亮。

① 踩着滑板向前滑动的卡通花生人物,给人以满满的活力。特别是周围简单线条的添加,让这种氛围又浓了几分。

② 右侧主次分明的文字,将信息直接传播给广大受众,使其一目了然。

- RGB=73,126,93 CMYK=84,40,77,1
- RGB=233,175,50 CMYK=3,40,88,0
- RGB=255,255,255 CMYK=0,0,0,0

设计理念:这是一款花生造型的标志设计。画面将花生以卡通人物的形式呈现,而且设计为滑动向前冲的姿势,给人以很强的视觉动感。

这是一款以小丑为基本元素的标志设计。标志图案由基本的几何图形构成,而且正圆形的外观,具有很好的视觉聚拢效果。放在图案下方的卡通文字,给人以活泼有趣的视觉体验。整体以黑色作为背景主色调,将白色的标志凸显得十分清楚。特别是小面积红色的点缀,让整个画面充满了鲜活的动感与激情。

- RGB=44,44,44 CMYK=81,77,75,55
- RGB=222,80,81 CMYK=0,82,59,0
- RGB=255,255,255 CMYK=0,0,0,0

这是 PASTAFARIAN 意大利面食品牌包装的标志设计。画面直接将文字作为标志,而且将其以大小不同的方式进行间隔摆放,给人以一定的视觉错落感,同时也打破了单纯文字的乏味与枯燥。而且将文字的一些笔顺以面条的形式进行呈现,极具创意感与趣味性,同时也直接表明了企业的经营性质。

- RGB=0,0,0 CMYK=93,88,89,80
- RGB=108,188,94 CMYK=73,0,84,0
- RGB=237,179,44 CMYK=1,38,89,0
- RGB=218,77,50 CMYK=0,83,80,0

6.1.2 标志的设计技巧——直接表明企业经营性质

在现代这个快速发展的社会，人们变得越来越浮躁，很少有时间能够静下心来体验生活。所以在对标志进行设计时，应尽量简洁明了。特别是图案，最好直接就能表明企业的经营性质，让受众一目了然。

这是Yellow Kitchen餐厅品牌的标志设计。标志图案以字母Y为原形，将餐具刀和叉经过设计，极具创意地与字母Y融为一体，让人一看就知道企业的经营性质，而且使人印象深刻。同时放在图案下方的文字，将两个字母I同样替换为餐具。黄色的背景将黑色标志十分清楚地凸现出来，同时也给人以满满的食欲与时尚之感。

这是一个以游泳元素为主题的标志设计。画面将文字与奋力向前的卡通人物相结合，既凸显出企业的经营性质，同时又给人以很强的视觉动感。

以明纯度较高的青色作为背景主色调，给人以游泳的清凉与舒适之感，同时十分醒目，具有积极的宣传效果。画面下方的文字，对企业信息进行了直接的传播，使人一目了然。

配色方案

双色配色　　　　　　　三色配色　　　　　　　四色配色

标志设计赏析

6.2 平面设计

平面设计是一个非常广泛的概念，随着社会的发展，平面设计涵盖的范围越来越广。如商标或品牌、书籍封面、平面广告、产品包装等。

在进行相应的设计时，要从不同种类的具体情况出发。特别是一些特殊行业的设计，一定要先了解规则，然后再进行设计。

特点：
- ◆ 将多种元素进行巧妙结合。
- ◆ 用色既可清新亮丽，又可活泼热情。
- ◆ 图案设计可采用夸张手法，给受众以视觉冲击。
- ◆ 版式灵活多变。

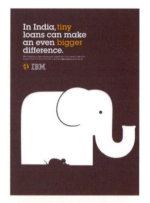

6.2.1 用色鲜艳的平面设计

色彩具有不同的情感属性与特征，特别是一些鲜艳的颜色，更能与受众产生情感共鸣。所以在对平面进行相关设计时，可以利用这一色彩特征，用鲜艳的颜色来博人眼球。

设计理念：这是 Rubis & Rubiesque 字体字样的书籍设计。将两个字母 R 以交叉的方式在封面中间位置呈现，使受众一目了然，印象深刻。

色彩点评：整体以红色为主色调，特别是红绿拼接背景，在鲜明的颜色对比中，给受众以一定的视觉冲击。同时也与书籍颜色相呼应，统一和谐。

🎨 白色的文字，在红色书籍封面底色的衬托下十分醒目。特别是交叉渐变的运用，增加了一定的空间立体感，丰富了画面的层次感。

🎨 最下方的小文字，对书籍进行了简单的说明，同时也增强了整体的细节设计感。

■ RGB=195,27,40 CMYK=12,97,89,0
■ RGB=116,155,53 CMYK=68,24,100,0
□ RGB=255,255,255 CMYK=0,0,0,0

这是 TNX 食品的包装设计。整个包装均以几何图形作为图案的基本构成部分，使整体在简单中却不失时尚与美感。在黑色背景的衬托下，不同颜色的图案十分醒目，给受众以直观的视觉印象。特别是图案与图案之间适当的留白，在图形的大小变化中给人以喘息的机会。将标志在包装中间位置呈现，以白色矩形作为底色，具有很好的宣传效果。

■ RGB=49,46,52 CMYK=81,80,69,49
■ RGB=167,7,113 CMYK=31,99,26,0
■ RGB=173,219,245 CMYK=44,0,6,0
■ RGB=249,209,101 CMYK=0,24,68,0

这是一个电脑变迁的对比海报设计。画面采用对称型的构图方式，将整个版面一分为二。将背景以拼接的方式进行呈现，在红色与蓝色的对比中，给受众以清晰直观的视觉印象。左侧的深红色背景，给人以产品的年代复古感。而右侧极具科技感的蓝色，则凸显出现代产品的时尚与精致。上下两端的文字，则进行了相应的解释与说明。

■ RGB=184,65,45 CMYK=20,88,90,0
■ RGB=131,195,220 CMYK=62,6,16,0
□ RGB=255,255,255 CMYK=0,0,0,0
■ RGB=11,0,11 CMYK=91,89,86,78

6.2.2　平面的设计技巧——增强创意与趣味性

具有创意与趣味性的设计，更能吸引受众的注意力。所以进行平面设计时，应尽量增强画面的创意感。这样不仅能够提高相关产品的宣传力度，同时也可以为受众带去一定的视觉冲击力。

这是Smart的轿车设计广告。画面采用中心型的构图方式，将以气球为外观的图案在画面中间位置呈现，使人一目了然。

气球是非常容易爆掉的，而在图案中其内部则为钢筋效果。在鲜明的对比中表明了轿车有自身大小不匹配的强大性能，同时给人以直观的视觉冲击力。

放在画面右下角的产品与文字，具有积极的宣传作用，同时也增强了细节效果。

这是太阳之城儿童教育中心的品牌标志设计。画面以一个旋转90°的笑脸作为标志图案，表明了教育机构真诚的态度，给人以很强的趣味性。

橙色背景的运用，一方面凸显出儿童天真烂漫的性格特征；另一方面将标志很好地凸现出来，使人印象深刻。

右侧不同颜色的文字以三行进行排列，将信息进行直接的传达。

配色方案

双色配色　　　　　三色配色　　　　　四色配色

平面设计赏析

6.3 海报招贴设计

海报招贴是人们极为常见的一种招贴形式，它同广告一样都具有向受众传播相关信息的功能，多用于电影、戏剧、比赛、文艺演出等活动。

随着社会的迅速发展，现代化的招贴设计不但具有传播实用的价值，同时还具极高的艺术欣赏性和收藏价值。因此在进行设计时，最好在与需要宣传事物相结合时，进一步丰富其内涵与特性。

特点：

- 具有鲜明的商业特性，极具宣传效果。
- 各种信息传播明确直观。
- 表现形式多种多样，视觉印象清晰直观。

6.3.1 几何简约的海报招贴设计

在现在这个快节奏的社会，人们都在致力于追求简洁极致的生活。这样不仅可以提高工作、学习的效率，同时还可以将生活简化，为自己带来便利。所以在对海报招贴进行设计时，可以利用简单的几何图形，进行信息的呈现与传播。

色彩点评：整体以黑色作为背景主色调，将版面内容清楚明了地凸现出来。明纯度较高的青色与橙色的添加，为单调乏味的背景增添了活力与色彩。

❶ 将正圆进行不同方向与大小的切割，而且在颜色的变化中，给人以另类的美感与时尚。特别是中间半透明花朵的添加，为画面增添了一丝柔美。

❷ 右上和左下两个角落文字的添加，对海报进行了简单的说明，同时也增强了画面的稳定性。

设计理念：这是一款创意海报招贴设计。将几何图形作为构成图案的基本图形，在不同形状的变换中，给受众以直观的视觉印象。

- RGB=31,31,5 CMYK=85,80,80,66
- RGB=189,255,247 CMYK=38,0,16,0
- RGB=228,133,32 CMYK=0,60,92,0

这是一款电影节宣传广告招贴设计。画面以简单的几何图形作为基本图形，在左上和右下对称的两个点出发，以旋转放射的方式将图形进行延展，给受众以直观的视觉印象。黑色的背景，将红色图案衬托得十分醒目。而且作为中心点的两个位置，背景与图案融为一体，有一种视觉陷入的体验感。主次分明的文字说明，增强了画面的稳定性。

- RGB=0,0,0 CMYK=93,88,89,80
- RGB=255,255,255 CMYK=0,0,0,0
- RGB=201,50,39 CMYK=0,92,90,0

这是一款创意海报招贴设计。整个图案由两个大小相同的正圆组成，而且在各自不同的渐变过渡中，为单调的背景增添了活力与色彩。特别是上方正圆多出的一段线条，让画面具有了一定的延展性，具有很强的创意感与趣味性。放在右上角的文字，则极大限度地稳定了画面。

- RGB=60,63,66 CMYK=80,72,67,35
- RGB=162,242,251 CMYK=49,0,14,0
- RGB=98,78,171 CMYK=73,76,0,0
- RGB=200,130,129 CMYK=16,60,40,0

6.3.2 海报招贴的设计技巧——将信息进行直观的传达

海报招贴最主要的作用就是进行信息的传播。所以在对其进行设计时,最好将信息进行直观的传达。这样不仅有利于信息的传播与扩散,同时也方便受众进行阅读。

这是可口可乐音乐主题的创意海报招贴设计。画面将标志以圆形作为载体,再在其他几何图形的衬托下,共同构成一个简易的简笔画吉他,给人以直观的视觉印象。

以可口可乐的标准红色作为背景主色调,将图案直接凸现出来。而且在画面中间位置呈现的标志文字,具有积极的宣传效果。

在最下方的小文字,进行了相应的补充说明,同时为画面增添了细节效果。

这是电影《爱丽丝梦游仙境》的宣传招贴设计。画面将简笔画茶壶以倾斜的方式在画面上方呈现,而且手柄位置以正负形的方式,将电影主人公直接表现出来,十分醒目。

招贴的主标题文字,以从茶壶中倾倒的方式直接表现出来,极具创意感与趣味性。而且也与电影主题相吻合,为画面增添了浓浓的动感气息。

配色方案

双色配色　　　　　　　三色配色　　　　　　　四色配色

海报招贴设计赏析

6.4 商业广告设计

随着社会的发展，越来越多的广告充斥在我们的日常生活中。我们都知道商业广告以营利为目的，不管广告所传播的信息其内容是什么，最终目的都是为企业或个人获得盈利。

因此商业广告在进行设计时，必须明确宣传主体。因为其是人们为了利益而制作的广告，是为了宣传某种产品而让人们去喜爱、购买它，因此一定要展现产品的真实功效与特征，虽然不乏有些企业为了追求高收益而有夸大其词的说法，但总体来说还是要有一定事实依据的。

特点：

- 具有较强的灵活性，不同种类的广告采用不同的宣传方式。
- 以营利为主要出发点。
- 将产品直接在画面中间进行呈现。
- 为了强化宣传，会采用夸张新奇的手法。
- 可以借助与产品特性相关的元素，与受众产生情感共鸣。

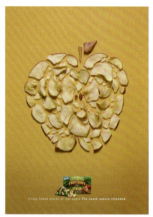
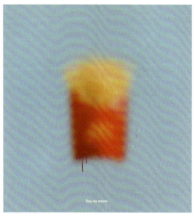

6.4.1 夸张新奇的商业广告设计

商业广告以营利为主要目的，完全是为了获得最大的收益。所以在进行设计时，会采用一些夸张新奇的手法，以突出产品的强大功效并吸引受众的注意力，进而激发其进行购买的强烈欲望。

设计理念：这是 Max Factor 睫毛膏的广告设计。画面采用放射型的构图方式，将眼睛放在画面中间位置，而以放射状无限延长的眼睫毛，给受众以很强的视觉冲击，为其留下深刻印象。

色彩点评：整体以淡黄色作为背景主色调，将灰色的睫毛衬托得十分醒目。而且也凸显出产品温和、不刺激的特性。

🌈① 以夸张手法呈现的眼睫毛，表明了产品的强大功效。而且超出画面的部分，具有很强的视觉延展性，给受众提供了一个无限想象的空间。

🌈② 以对角线呈现的产品和标志，对产品具有积极的宣传与推广作用。同时也增强了画面的稳定性。

■ RGB=255,255,217 CMYK=3,0,22,0
■ RGB=106,107,99 CMYK=66,56,60,6
■ RGB=30,29,28 CMYK=84,81,82,68

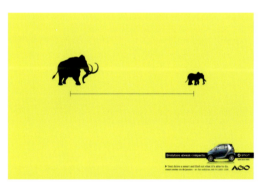

这是 Smart 汽车的宣传广告设计。画面将简笔画大象以一大一小的方式在一条线段的两端呈现，通过夸张对比的方式，凸显出 Smart 汽车虽然小，但却具有相同的特性与功能。明纯度较高的黄色背景，将其凸显得十分清楚。放在画面右下角的产品，具有积极的宣传作用，同时也丰富了整体的细节效果。

■ RGB=254,252,59 CMYK=10,0,83,0
■ RGB=0,0,0 CMYK=93,88,89,80
■ RGB=255,255,255 CMYK=0,0,0,0
■ RGB=87,137,183 CMYK=77,38,18,0

这是 DYRUP 的涂料广告设计。画面以猕猴桃的果肉颜色作为背景，给人清新亮丽的视觉感受。同时将不带皮的猕猴桃切片放在背景中，将二者融为一体。以夸张的手法凸显出产品的纯天然、绿色与健康，给受众以直观的视觉印象。而放在画面右下角的品牌标志，对产品有积极的宣传作用。

■ RGB=142,177,55 CMYK=58,15,100,0
■ RGB=134,241,187 CMYK=14,1,36,0
■ RGB=64,78,36 CMYK=80,59,100,33
■ RGB=132,103,41 CMYK=50,60,99,11

6.4.2 商业广告的设计技巧——突出产品特性与功能

在对商业广告进行设计时,一定要直接凸显产品的特性与功能。因为受众只有在了解产品的基础上,才能进行购买。而且商业广告也是以营利为目的的,不然广告也就没有存在的意义与价值了。

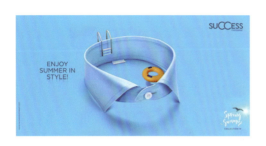

这是印度 Success Menswear 男士夏季衬衫的宣传广告设计。画面以夸张的手法将衬衫衣领作为游泳池,以此来凸显出产品具有的凉爽、透气功能,即使在炎热的夏季,也好像在泳池一般。

蓝色调背景的运用,让这种氛围又浓了几分。画面中的文字,对产品进行了说明,同时也丰富了整体的细节效果。

这是福特 Mondeo 的宣传广告设计。画面将简笔画的汽车仪表盘、树木和作为指针的电锯摆放在画面中间位置,使用夸张新奇的手法凸显出汽车的节能性能。同时也与其宣传标语"浪费能源是一种犯罪"相吻合。

将汽车在画面下方直接呈现,可以给受众一种直观的视觉体验。整个设计创意十足,使人印象深刻。

配色方案

双色配色　　　　　　　三色配色　　　　　　　四色配色

商业广告设计赏析

6.5 VI 设计

VI 设计是将企业标识视觉化，是企业文化、经营理念的外在表现。对于受众来说，很难直接感知一个企业的精髓与内涵。而通过 VI 设计，将一切抽象的东西具体化，可以使受众以间接的方式加深对一个企业的了解。

通过 VI 设计，可以明显地将该企业与其他企业区分开。比如说，百事可乐与可口可乐在口感上并无太大差异，但是我们却能在琳琅满目的货架上轻易区分出它们，原因就在于它们不同的企业形象设计。

所以在对企业 VI 进行设计时，一定要从企业文化、产品定位与特点出发，只有这样才能让受众对产品乃至企业有更多、更深入的了解，才能促进品牌的宣传与推广。

特点：
- ◆ 直接表明企业的经营性质。
- ◆ 具有很强的视觉识别与宣传推广效果。
- ◆ 以产品展示为主，文字说明为辅。
- ◆ 不同的行业具有鲜明的行业特征与色彩。
- ◆ 凸显产品细节，增强受众的信赖感与好感度。

6.5.1 雅致时尚的 VI 设计

随着社会的迅速发展，企业越来越重视视觉识别的设计。因为企业形象作为一种强大的无形资产，对一个企业的生存与发展至关重要。特别是具有雅致时尚美感的 VI 设计，不仅能够为受众带去一定的视觉享受，同时也非常有利于品牌的宣传与推广。

设计理念：这是 PATISSERIE 餐厅的品牌形象和包装设计。画面将基本的结合图形作为整个设计的基本图形，在简单之中给人以别样的雅致美感。

色彩点评：整体以白色作为主色调，将版面内容很好地凸现出来。特别是矩形与圆环的交替摆放，在黑白的经典对比中，凸显出企业精致高雅却不失时尚的文化经营氛围。

🍊① 放在画面左侧的甜品，在简单的产品中透露出精细的做工。将企业的稳重与成熟淋漓尽致地表现出来，使人印象深刻。

🍊② 简单的文字，在包装盒的中间或者右侧进行直观的呈现，具有很好的宣传作用。

　RGB=255,255,255 CMYK=0,0,0,0
■ RGB=16,16,16 CMYK=90,85,86,76
■ RGB=153,96,48 CMYK=40,71,96,3

这是 VEGA& VEGA 花店的包装盒设计。画面将矩形条以倾斜的方式铺满整个包装盒，而其超出画面的部分，具有很强的视觉延展性。白色的矩形在浅色系背景的衬托下，给人以典雅精致的视觉体验。特别是以花朵元素装饰的标志，不仅直接表明了店铺的经营性质，而且还具有很好的宣传与推广作用。

■ RGB=228,232,223 CMYK=7,10,13,0
　RGB=255,255,255 CMYK=0,0,0,0
■ RGB=201,151,145 CMYK=14,50,35,0
■ RGB=64,67,70 CMYK=79,71,65,31

这是 ophelia Store 的手工刺绣包装盒设计。画面左侧白色的包装盒以十字线条作为装饰图案，直接表明了店铺的经营性质。而放在中间位置的标志，具有很好的宣传效果。右侧包装盒以明纯度较低的红色作为主色调，凸显出刺绣的内敛与精致。两个不同大小包装盒的设计，样式简单却不失时尚与美感。

■ RGB=222,187,177 CMYK=9,33,26,0
　RGB=255,255,255 CMYK=0,0,0,0
■ RGB=12,36,44 CMYK=100,83,72,58

6.5.2 VI的设计技巧——将产品巧妙融入标志之中

在现代受众生活节奏越来越快的社会,如果设计不能够直接表明企业的经营性质,那么该企业就很难有长足的发展。所以在对VI进行设计时,可以将受众熟知的产品元素作为标志的一部分,使其在看到的那一刻就能瞬间了解,而不需要进行思考。

这是墨尔本Waffee华夫饼和咖啡的饮料杯设计。画面将华夫饼的外形作为整个标志的外观,在浅色纸杯的衬托下十分醒目,具有积极的宣传与推广效果。

经过特殊设计的文字,放在图案的中心位置,在其他线条元素的装饰下,整个标志具有很强的设计创意感。

左侧纸杯上方的卡通简笔画动物,为整体增添了活力与趣味性。

这是Yellow Kitchen餐厅的手提袋设计。画面将标志中的两个字母l替换成餐具刀和叉,这样一方面保证了文字的完整性;另一方面又直接表明了企业的经营性质,给受众以直观的视觉印象。

黄色底色的运用,将在手提袋中间位置的标志很好地凸现出来,同时具有满满的食欲感。

标志周围与餐饮相关的小元素的添加,丰富了整体的细节设计感。

配色方案

双色配色

三色配色

四色配色

VI设计赏析

6.6 UI 设计

UI 设计，即 User Interface(用户界面)的简称，也称其为界面设计。像我们日常使用的各种手机 App 界面，以及电脑端打开的各种网页界面，这些都属于 UI 设计。现在它就像我们穿衣吃饭一样，随时随地伴随我们左右。

好的 UI 设计不仅是让软件变得有个性、有品位，还要让软件的操作变得舒适简单、自由，充分体现软件的定位和特点。

UI 设计最主要的就是图形设计。从企业的文化性质、发展目标、用户需求等方面出发，设计出具有时尚美感，同时又实用舒适的产品。

特点：
- 具有很强的使用功能。
- 整个界面简单易懂，注重产品的实用性。
- 记忆负担最小化，尽可能地让受众瞬间记住。
- 界面结构清晰一致且统一和谐。
- 十分注重用户的使用习惯与兴趣爱好。

6.6.1 简洁统一的 UI 设计

UI 设计就是要优化用户的界面效果，让受众在使用过程中，享受到科技带来的简洁与便利。所以在进行设计时，一定要注重整体画面的简洁与统一。让其为用户带来真正的便捷与舒适，这样才能让产品有更高的使用率，得到最大范围的推广。

设计理念：这是一款 App 应用卡片式的 UI 设计。画面将产品作为整个界面的展示主图，在虚化的背景中十分醒目，给受众以直观的视觉印象。

色彩点评：以产品本色作为整体主色调，让整个界面具有简洁统一的美感。小面积紫色和青色的运用，为画面增添了亮丽的时尚感。

🎨 将矩形长条作为文字呈现的载体，一方面分为不同上下模块，将信息进行清晰直观的传播；另一方面具有很强的视觉聚拢感，使受众一目了然。

🎨 特别是中间用户评价信息的呈现，乐意让用户对产品有进一步的了解。

■ RGB=122,86,163 CMYK=59,74,20,0
■ RGB=118,170,179 CMYK=66,19,32,0
■ RGB=148,136,119 CMYK=47,47,52,0

这是一款手机登录和注册界面的 UI 设计。画面左侧页面以简笔画的形式进行呈现，而且也与上方的文字相吻合，具有很强的趣味性。右侧注册界面以相同的方式，弹出注册信息。整个界面具有简洁统一的美感。深青色背景的运用，既将版面内容十分醒目地展现出来，同时也凸显出企业的稳重与成熟。少量红色的运用，为画面增添了一抹亮丽的色彩。

■ RGB=59,71,98 CMYK=88,77,49,12
□ RGB=255,255,255 CMYK=0,0,0,0
■ RGB=182,83,118 CMYK=23,80,35,0
■ RGB=150,194,236 CMYK=52,13,3,0

这是一组简约风格的 Icon 图标设计。画面以简单的几何图形作为呈现载体，具有很强的视觉聚拢感。以简笔画形式构成的图标，在简洁之中，将信息直接传达给广大受众。特别是在适当阴影的作用下，给人以一定的空间立体感。每个图标以不同的颜色进行呈现，在对比之中使人印象深刻。

■ RGB=43,42,46 CMYK=82,79,72,54
■ RGB=57,100,67 CMYK=89,50,90,15
■ RGB=203,56,37 CMYK=8,90,91,0
■ RGB=47,76,130 CMYK=95,77,29,0

6.6.2　UI 的设计技巧——卡通简笔画营造趣味性

随着社会发展步伐的加快，人们为了缓解压力，更喜欢一些卡通简笔画绘制的图案。这些图案具有较强的趣味性，在受众观看之后会带来一定的欢快与愉悦。所以在进行相应的设计时，一定要从受众的心理需求以及喜爱偏好等方面出发。

这是 Sanja Veljanoska 餐饮的图标设计。画面以圆形作为图标展示的载体，将受众注意力全部集中在此。而各种不同的食物，以卡通简笔画的形式进行呈现，虽然简单，却给人以浓浓的趣味性。

青色底色的运用，将图案十分清楚地凸现出来，而且给人以淡淡的复古时尚感，非常有利于压力的缓解。

这是一款定时器 App 应用 UI 界面设计。画面将奋力奔跑的卡通人物作为展示主图，既凸显出时间到了的紧迫感，同时又给人以极强的创意感与趣味性。

条纹状背景的运用，在不同颜色的对比中，给人以视觉缓冲感。而且将白色圆形作为时间流逝的展示载体，十分醒目。

配色方案

双色配色　　　　　　　　三色配色　　　　　　　　四色配色

UI 设计赏析

6.7 版式设计

　　版式设计是现代设计艺术的重要组成部分，是视觉传达的重要手段。表面上看，它是一种关于编排的学问；实际上，它不仅是一种技能，更实现了技术与艺术的高度统一。版式设计是现代设计者所必备的基本功之一。

　　因此在进行设计时，除了对色彩、构图布局等要素进行认真考虑之外，整个版式的安排也是必不可少的。如果没有一个较为适中的呈现版面，再好的设计也凸显不出其具有的美感与价值。

特点：
◆ 具有较强的艺术性与装饰性。
◆ 极具创意感与趣味性，能给受众留下深刻印象。
◆ 整个版面具有较强的节奏韵律感。
◆ 适当的留白空间，为受众阅读提供便利性。

6.7.1 创意新颖的版式设计

随着社会的迅速发展，企业越来越重视视觉识别设计。因为企业形象作为一种强大的无形资产，对一个企业的生存与发展至关重要。特别是具有雅致时尚美感的 VI 设计，不仅能够为受众带去一定的视觉享受，同时也非常有利于品牌的宣传与推广。

设计理念： 这是一款咖啡的创意广告设计。画面采用圆形旋转的构图方式，以简笔画的形式在画面中间呈现，具有很强的视觉聚拢效果。

色彩点评： 整体以橙色作为主色调，一方面将产品很好地凸现出来；另一方面少量黑色的运用，营造了浓浓的复古氛围。而白色的点缀，则提高了整个画面的亮度。

🍉 将人物手拿咖啡的姿势，以相同的角度旋转成一个正圆形。特别是采用正负形的构图方式，无论从哪个角度看都有不一样的视觉效果。

🍉 整个版式简单大方，特别是图案周围留白的运用，为受众营造了一个很好的阅读和想象空间。

- RGB=227,164,69 CMYK=4,45,79,0
- RGB=35,28,18 CMYK=78,81,93,69
- RGB=255,255,255 CMYK=0,0,0,0

这是 Bartolina 插图书籍的版式设计。画面将以几何图形构成的图案，以倾斜的方式在页面中呈现，给受众以直观的视觉印象。同时，让整个版式具有一定的创意感与趣味性。特别是黑红的经典配色，在白色背景的衬托下十分醒目。放在右下角的黑色文字，具有解释说明与丰富细节效果的双重作用。

- RGB=255,255,255 CMYK=0,0,0,0
- RGB=217,91,96 CMYK=1,78,52,0
- RGB=53,48,50 CMYK=77,78,72,49

这是 Rami Hoballah 麦当劳的创意设计。画面将受众熟悉的麦当劳产品，以简单的曲线线条勾勒出外观轮廓，以极具创意的方式在画面中间位置呈现，使人印象深刻。而在图案上方的文字，对产品进行了相应的说明。整个宣传页的版式在简洁之中又透露出一丝别样的时尚感。

- RGB=227,188,53 CMYK=11,31,88,0
- RGB=179,25,6 CMYK=23,99,100,0
- RGB=109,167,249 CMYK=66,25,0,0
- RGB=212,80,0 CMYK=3,82,100,0

6.7.2 版式的设计技巧——运用几何图形增强视觉聚拢感

版式设计的初衷就是为受众营造一个便捷、舒适的阅读空间，让信息进行直观的传播。所以在进行设计时，可以将基本的几何图形作为展示载体，将受众的注意力集中于某一点，以增强画面的视觉聚拢感。

这是可口可乐音乐主题的创意海报设计。画面将圆形的鼓作为展示主图在画面中间位置呈现，白色的鼓面在红色背景的衬托下十分醒目，将受众注意力全部集中于此。

黑色鼓棒的添加，将海报主题清楚明了地凸显出来。同时也打破了几何图形的呆板。

放在鼓面中间的标志，极具视觉冲击力。对产品具有积极的宣传作用。而下方的小文字，则丰富了整体的细节设计感。

这是印尼Alfian Brand时尚杂志的版面设计。画面整体采用骨骼型的构图方式，将文字和图片以相同大小的模块进行呈现，给受众以清晰直观的视觉印象。

左侧版面的文字，以橘色矩形作为底色，将其从整个画面中凸现出来，让人一下就能注意到，具有很强的视觉聚拢感。

右侧的人物图像与文字，采用与左侧相同的呈现方式进行呈现，将信息进行直观的传播。

配色方案

双色配色	三色配色	四色配色
		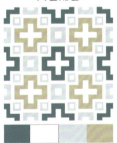

版式设计赏析

6.8 书籍装帧设计

　　书籍装帧设计，简单来说，就是书籍从最原始的文字书稿到成书出版的整个设计过程。看似简单的过程，实际运作起来也是相当复杂的。

　　在这里所说的装帧设计，一般指封面、封底、书脊以及与此相关的一些设计。在设计中运用图案，可为单调的书籍添加无限的趣味。

特点：

- ◆ 封面文字简洁突出，具有一定的强调作用。
- ◆ 图案设计方式多种多样，具有较强的创意感与趣味性。
- ◆ 色彩的运用与书籍整体格调相一致。
- ◆ 根据不同的排版方式，可以采取不同的构图样式。
- ◆ 具有较强的统一性与完整性。

6.8.1 个性十足的书籍装帧设计

由于电子书籍具有携带方便、阅读不限地点等优势，越来越受到人们的喜欢。即便如此，纸质书籍还是占有重要的地位。特别是个性十足的书籍装帧，还是会让人眼前一亮，忍不住多看几眼，进而购买。

设计理念：这是德国 OUI R 创意工作室的书籍封面设计。画面将基本的矩形条进行折叠变换，营造出一种深处迷宫的氛围。看似随意简单，却具有较强的创意性与时尚感，使人印象深刻。

色彩点评：整体以黑白作为主色调，在鲜明的对比中给人以直观清楚的视觉印象。而小面积红色的点缀，打破了黑白的单调，为画面增添了一抹亮丽的色彩，使人眼前一亮。

🎨 具有迷宫效果的背景图案，在适当的间隔中，给人以呼吸顺畅之感。而且超出画面的部分，具有很强的视觉延展性。

🎨 将文字在中间的红色矩形上方呈现，将信息进行直接传播。

- RGB=33,34,33 CMYK=84,79,79,64
- RGB=255,255,255 CMYK=0,0,0,0
- RGB=172,30,40 CMYK=27,99,95,0

这是 Arina Ringyte 互动式儿童字母学习的书籍设计。在打开书籍时，画面将字母以立体的形式进行呈现，让孩子对字母有比较直观的视觉印象。同时将字母与其他元素组合成具体的实物，让孩子在玩耍的同时还学习到了知识，整个设计具有很强的创意感。而绿色的运用，不仅凸显出环保的特性，同时对孩子视力也有一定的保护作用。

- RGB=111,173,97 CMYK=71,10,80,0
- RGB=199,182,45 CMYK=27,27,95,0

这是一款食谱的封面设计。画面以一头粉色的小猪作为封面主图，而将猪鼻子以镂空的形式进行呈现，具有很强的创意感与趣味性。这样不仅给受众提供了别样的视觉享受，同时也非常方便读者翻阅。在封面上方的文字，以整齐的排列将信息进行传播。

- RGB=243,215,223 CMYK=0,23,6,0
- RGB=39,16,20 CMYK=74,92,85,70
- RGB=233,233,233 CMYK=10,8,8,0
- RGB=228,153,127 CMYK=0,52,45,0

6.8.2 书籍装帧的设计技巧——用图像吸引受众注意力

相对于文字来说，图像具有更为直观的视觉效果。所以在设计时，可以将图像作为展示主图，或者将图像与文字相结合，以增强文字的可阅读性与趣味性。这样不仅可以为受众带去新颖别致的视觉感受，同时也可让书籍具有很好的宣传与推广效果。

这是WILDTOPIA的书籍封面设计。画面将动物与文字相结合，而且在花草元素的衬托下，直接表达了书籍的主题，使受众一目了然。

这是一本动物园的摄影记录书籍，作者希望通过他的摄影镜头带给人们有关动物生命的反思和思考，不希望动物园成为濒临灭绝动物的最后一个堡垒。

黑色背景的运用，不仅将文字清楚地呈现出来，同时也增加了书籍的厚重感与内涵。

这是The Report功能性健康食品的书籍设计。在书籍内页中，将食品的实拍效果作为展示主图，给受众以清晰直观的视觉印象。

图像的运用，不仅能够吸引受众注意力，同时也让其更有耐心阅读旁边的说明性文字。同时经过设计的图像，为受众阅读增添了美感。

特别是图像与文字之间的留白，为受众提供了一个很好的阅读和欣赏空间。

配色方案

双色配色 三色配色 四色配色

书籍装帧设计赏析

6.9 创意插画设计

插画也被称为插图，像我们阅读书籍中的各种图画，产品包装中的图案，甚至游戏中的具体场景，这些都可以被称作插画。随着社会的不断发展，插画已广泛用于现代设计的多个领域，涉及文化活动、社会公共事业、商业活动、影视文化等方面。

插画是一种艺术形式，作为现代设计的一种重要的视觉传达形式，以其直观的形象性、真实的生活感和美的感染力，在现代设计中占有特定的地位。

特点：
- 有较为广阔的应用范围。
- 对文字说明有积极的补充作用。
- 能够展现艺术家的美学观念、表现技巧，甚至表现其具有的世界观、人生观。
- 具有鲜明、单纯、准确的立意，同时极具创意感。
- 能够激发受众的阅读兴趣，进而增强其进行消费的欲望。

6.9.1 清新亮丽的创意插画设计

现代插画的基本诉求功能就是将信息最简洁、明确、清晰地传播给观众，引起他们的兴趣。特别是具有清新亮丽风格的插画设计，让受众在忙碌中有片刻的愉悦与舒适。所以在进行相关的设计时，要通过插画将信息进行直接的传递，这样才能激发其进行购买的欲望。

色彩点评：整体以橙色作为主色调，与产品包装颜色相一致，给人以视觉统一感。同时在与周围绿色的对比中，给人以清新亮丽的视觉感受。

🎨 整体以半弧形的外观进行呈现，在周围绿叶的衬托下，凸显出产品的天然与健康。同时也表现出企业注重环保的文化经营理念。

🎨 将文字在插画的上下端进行呈现，将信息进行直接的传播，同时具有很好的宣传效果。

设计理念：这是 UPSTREAM 易拉罐装苏打水插图风格的包装设计。在插画中将切片橙子比作太阳，具有很强的创意感。同时也表明了产品口味，给受众以直观的视觉印象。

RGB=229,135,104 CMYK=0,60,55,0
RGB=239,208,133 CMYK=5,23,54,0
RGB=97,156,65 CMYK=77,19,100,0

这是另类的 Josef 旅游书籍设计。画面以简笔插画的酒杯作为整个版面的展示主图，特别是酒杯中冰块的添加，凸显出旅游带给人的身心放松与愉悦舒适。而不同明纯度蓝色的背景，在对比之中给人以清新亮丽之感，好像自己已经在旅游途中的视觉体验。简单的文字装饰，尽显随性与时尚。

RGB=136,179,208 CMYK=58,18,15,0
RGB=58,103,176 CMYK=88,58,7,0
RGB=149,8,28 CMYK=39,100,100,4
RGB=190,94,22 CMYK=19,76,100,0

这是年轻时尚的 Resonance 饮料包装设计。画面将整个包装以插画的形式进行呈现，以极具创意感与趣味性的画面，给受众以强烈的视觉冲击力，使其印象深刻。特别是对比色彩的运用，在强烈的反差中十分醒目，尽显年轻人的活力与对个性时尚的追求，具有积极的宣传与推广作用。

RGB=155,35,219 CMYK=57,82,0,0
RGB=203,70,164 CMYK=14,82,0,0
RGB=176,31,68 CMYK=24,98,67,0
RGB=220,195,96 CMYK=16,26,72,0

6.9.2 创意插画的设计技巧——运用色彩对比凸显主体物

色调即版面整体的色彩倾向，不同的色彩有着不同的视觉语言和色彩性格。在版面中，利用对比色将主体物清晰明了地凸现出来，这样既可以让受众对产品以及文字有直观的视觉印象，同时也大大提升了产品的促销效果。

这是一款儿童 App 的界面设计。画面将图案以简笔插画的形式在画面上方呈现，给受众以清晰直观的视觉印象。

整体以黄色作为背景主色调，在与黑色的经典对比中，将版面内容直接凸现出来。特别是小面积白色的点缀，瞬间提升了画面亮度。

以矩形作为文字展示的载体，既进行了很好的说明，同时又具有视觉聚拢效果。

这是清新的蔬果品牌目录画册设计。画面将蔬菜以插画的形式摆放在画面下方位置，让受众一目了然。

白色背景的运用，将红色和绿色蔬菜凸显得十分醒目。同时在强烈的对比中，给人以天然、新鲜的视觉体验。

画面右上角的文字，在主次分明之间进行了相应的说明。

配色方案

双色配色　　　　　　三色配色　　　　　　五色配色

创意插画设计赏析

第7章 图案设计的秘籍

在我们的日常生活中,每时每刻都在使用图案。比如说,喝水用的杯子、写字用的笔、食品包装上的各种图形,等等,它们已经与我们的生活密不可分。而且也是因为有它们的存在,才让我们的生活充满艺术性。

所以说,在对相关图案进行设计时,要系统地掌握图案的基础知识和技能,这样不仅能提高我们对美的欣赏能力,而且还能在实际应用中提升我们对创造美、得到美的享受。

现在人们的生活步伐不断加快,对图案的审美以及观看的耐心程度大大降低。所以在进行设计时,要尽可能简单易懂。这样一方面可以让受众在观看时节省时间;另一方面也非常有利于图案的宣传。但是这并不意味着设计者就可以偷工取巧,反而给其带来更大的压力,让其用简单的画面或语言表达复杂或者比较深刻的主题。

7.1 文字排版简洁明了，提高注意力与信息的传达

在现在这个看图的时代，文字似乎已经没有什么作用了，因为设计者已经将需要表达与呈现的内容，全部在图片上进行了展现。其实，这是一种误解，文字在版面中具有的作用与功效还是不可替代的。一个好的排版，可以瞬间吸引受众注意力，将信息进行准确的传播。

设计理念： 这是一款产品的宣传广告设计。画面将煎好的鸡蛋摆放在画面中间位置，可以增强人的食欲感。而周围的文字在看似随意的排版中，给人以舒畅却不失时尚的视觉感。

色彩点评： 整体以青色为主色调，将产品很好地凸现出来。而且橙色的蛋黄，为画面增添了一抹亮丽的色彩，在蛋白的映衬下，使人垂涎欲滴。

🎨 在产品顶部的文字以黑白两色较大的字号进行呈现，十分醒目，具有很好的宣传与推广作用。而其他不规则的文字，则丰富了整体的细节效果。

✏️ 卡通简笔画的装饰，为画面增添了满满的活力与动感，给人一种神清气爽的视觉体验。

■ RGB=165,206,207 CMYK=47,5,23,0
■ RGB=222,137,46 CMYK=2,58,88,0
■ RGB=12,19,10 CMYK=91,83,90,76

这是一款文字的创意海报设计。画面采用满版型的构图方式，将主标题文字以大写字母双色线的形式进行呈现。而且在红蓝对比中，给人以很强的视觉冲击和醒目感。而在空白部位的小文字，则起到解释说明与丰富版面细节设计感的双重作用。特别是整齐的对齐方式，极大地增强了整体画面的阅读性。

■ RGB=84,102,170 CMYK=78,62,9,0
■ RGB=190,38,52 CMYK=15,96,81,0

这是夏日冷饮的宣传广告设计。拼贴式的背景将产品清楚明了地凸现出来，而且给人以夏日的活泼与多彩。将产品以三角形的角度进行摆放，增强了画面的稳定性。放在左上角的主标题文字，在与青色背景的对比下，十分醒目。而其他文字则采用统一的样式，让整体效果十分和谐统一。

■ RGB=248,232,206 CMYK=1,13,21,0
■ RGB=225,254,51 CMYK=10,0,85,0
■ RGB=123,188,207 CMYK=65,8,22,0
■ RGB=195,225,237 CMYK=33,2,9,0

第 7 章 图案设计的秘籍

7.2 适当运用曲线，增强画面的韵律感

我们都知道不同的线条可以给人以不同的视觉感受。平行线让人产生一种平衡、宁静的感觉；水平线在较低位置时给人以视野开阔的体验；对角线具有不稳定的特征，一般给人以动感与活力。而适当运用曲线，则会给人以柔和、优雅的美感，同时增强画面整体的韵律美。

设计理念：这是一款创意海报设计。画面将曲线以不规则的形式进行变形，在随意之中给人以别样的美感，而且视觉也会随着曲线移动的位置而移动。

色彩点评：整体以亮丽的色彩为主色调，在曲线的移动中为画面增添了动感，使人眼前一亮。在顶部小面积青色调的映衬下，让整体具有一定的复古气息与柔和优雅之感。

❶曲线上方两个正圆相对而放，既将主要文字和图案凸显出来，同时又具有稳定画面的作用。

❷放在画面顶部主次分明的文字，对海报进行了简单的说明，同时丰富了整体的细节设计感。

- RGB=57,100,156 CMYK=89,60,21,0
- RGB=246,232,73 CMYK=8,8,82,0
- RGB=116,190,175 CMYK=69,1,41,0

这是一款文字创意海报设计。画面将文字以不同的曲线进行呈现，极具创意感与趣味性，使人印象深刻。多彩的曲线，既为文字本身的一部分，同时又丰富了背景的效果，而且在颜色对比中，给人以很强的视觉冲击。右下角倾斜呈现的说明性文字，增强了画面的稳定性，同时又具有一定的宣传效果。

- RGB=189,0,79 CMYK=16,98,56,0
- RGB=91,160,143 CMYK=78,18,52,0
- RGB=36,62,147 CMYK=99,85,12,0
- RGB=234,225,76 CMYK=12,6,78,0

这是工作室 Hoax 的海报设计。画面将有若干个三角形和立体正方形组成的图形，直接铺满整个画面。在蓝色背景的对比下，十分醒目，给人以很强的空间立体感和视觉冲击力。而以不同弯曲弧度呈现的文字，既提高了画面的亮度，同时也中和了几何图形棱角的锋利与严肃，缓和了整体的情感基调。

- RGB=103,165,232 CMYK=70,24,0,0
- RGB=155,4,117 CMYK=67,100,26,0
- RGB=131,178,156 CMYK=62,14,46,0
- RGB=1,0,4 CMYK=93,88,89,80

7.3 图文相结合使信息传播最大化

随着社会发展的不断加速，受众的阅读习惯也由原来的大段文字阅读，转换为先看图然后再看其他辅助性的说明性文字。所以在对图案进行设计时，一定要做到图文并茂。将图案作为展示主图，然后再结合相应的文字，使受众在最短的时间内接收到最大化的信息量。

设计理念：这是可口可乐的创意广告设计。画面将光束从瓶中迸发出来的场景作为展示主图，极具创意感与趣味性，为受众带去了强烈的视觉冲击力。

色彩点评：整体以黑色为主色调，将瓶子和光束直接凸现出来。特别是不同颜色光束的运用，为单调的画面增添了一抹亮丽的色彩，使人眼前一亮。

① 右侧红色的人物手臂，以卡通的手势凸显出产品给人带来的愉悦与欢快，以及产品质量的可靠。

② 在瓶身的文字，以不同颜色进行清楚明了的体现，将海报主题进行直接的传达。而底部的标志文字，则具有积极的宣传作用。

RGB=241,221,57 CMYK=9,13,87,0
RGB=206,11,23 CMYK=4,98,98,0
RGB=55,92,213 CMYK=87,64,0,0
RGB=120,205,58 CMYK=68,0,99,0

这是麦当劳的创意广告设计。画面将其标志性字母 M 与垃圾箱相结合，具有很强的创意感。而且以标准色作为主色调，在浅灰色背景的衬托下十分醒目，具有积极的宣传效果。而底部的深色文字，对广告主题进行了解释与说明，同时增强了细节效果。

■ RGB=238,235,221 CMYK=8,8,15,0
■ RGB=227,176,52 CMYK=7,38,88,0
■ RGB=196,56,57 CMYK=12,91,77,0
■ RGB=0,0,0 CMYK=93,88,89,80

这是一款啤酒的创意海报设计。画面采用倾斜型的构图方式，将啤酒盖和起子以对角线的角度进行呈现，同时也简洁表明了产品的性质。而文字以相对的角度进行摆放，极大地增强了画面的稳定性。而且绿色在浅色泡泡的背景衬托下，呈现出很强的空间立体感。二者相结合，具有很好的宣传与推广效果。

■ RGB=110,171,80 CMYK=72,11,91,0
■ RGB=155,155,155 CMYK=45,36,34,0

7.4 运用夸张手法来凸显产品特性

夸张手法就是将图形进行任意放大、缩小、压扁、对比等，将图案进行呈现。这样不仅可以增强图案的艺术性与创意感，同时也将图案具有的深刻含义揭示出来，极大地刺激了受众的视觉，使其印象深刻。

设计理念： 这是一款笔记本电脑的宣传广告设计。画面将一头体形庞大的熊压成薄薄的一层，通过夸张的手法凸显出产品的轻薄与大容量。极具创意感。

色彩点评： 整体以绿色作为主色调，将产品直接凸现出来。而且在适当光照的配合下，将熊的单薄直接表现出来，给受众以直观的视觉冲击力。

🎨以绿色草地作为展示背景，给人以清新明目的体验，同时也凸显出企业十分注重环境保护与节能的经营理念。

🎨放在左下角的产品，具有直观的宣传作用，同时也增强了画面的稳定性。

■ RGB=84,87,51 CMYK=71,59,95,25
■ RGB=94,81,69 CMYK=64,67,73,23
■ RGB=143,142,155 CMYK=50,43,31,0

这是麦当劳冰淇淋的创意广告设计。画面采用倾斜型的构图方式，运用夸张的手法，将手绘的卡通人物抱着冰淇淋跳舞作为展示主图，给人以直观的视觉冲击力。同时也从侧面凸显出产品具有的强大诱惑力，给人以满满的食欲感。而卡通人物与小的装饰物件的运用，在青色背景的衬托下十分醒目，极具宣传与推广效果。

■ RGB=168,232,221 CMYK=47,0,24,0
■ RGB=190,172,143 CMYK=27,34,44,0
■ RGB=67,103,93 CMYK=85,52,67,10
■ RGB=216,190,61 CMYK=18,27,87,0

这是喜力啤酒的创意广告设计。画面将酒瓶倒置，运用夸张的手法，将里面的啤酒替换成在宇宙中运行的星体，极具创意感和视觉冲击力。用一种意想不到的方式来打开世界之门，与广告的宣传标语相符。而且在同色系背景的衬托下，为受众营造了一个很好的想象空间。

■ RGB=51,82,45 CMYK=88,56,100,30
■ RGB=140,27,27 CMYK=42,100,100,9

7.5 用适当留白突出主题思想

所谓留白，就是在设计中留下一定的空白，当然这不一定非得是白色。留白最主要的作用就是突出主题，因为留白的时候，会剔除很多不必要的元素，这样会大大减少对注意力的分散，让受众的注意力尽可能集中到主题上。而且适当的留白还会增加空间感，给受众营造一个很好的阅读环境，同时也为信息的表达与传递提供了便利。

设计理念：这是麦当劳的创意广告设计。画面将简笔画时钟的部分作为展示主图，表明麦当劳24小时都在营业。超出画面的部分，具有很好的视觉延展性。

色彩点评：整体以白色为主色调，将版面内容清楚直观地凸现出来。而且在小面积不同明纯度橙色的衬托下，为画面增添了一抹亮丽的色彩。

🎨 摆放在画面右下角的标志，对品牌具有积极的宣传推广作用，同时与左上角的钟表构成对角线的稳定状态，增强了画面的平衡感。

🎨 大面积留白的设计，既为受众提供了一个很好的阅读空间，同时也非常有利于信息的传播。

- RGB=255,255,255 CMYK=0,0,0,0
- RGB=228,170,43 CMYK=5,42,91,0
- RGB=173,0,23 CMYK=26,100,100,0

这是一款矢量动物插画海报设计。画面采用中心型的构图方式，将简笔画动物摆放在画面中间位置，在深色背景的衬托下十分醒目，给受众以直观的视觉冲击力。而底部简单的白色文字，对海报主题进行了解释，同时丰富了整体的细节设计感。周围大面积的留白，为受众提供了一个良好的阅读环境。

- RGB=93,114,130 CMYK=74,53,43,1
- RGB=235,193,172 CMYK=2,33,30,0
- RGB=255,255,255 CMYK=0,0,0,0
- RGB=194,0,32 CMYK=13,99,96,0

这是丹麦Veronika的创意CD唱片设计。画面将抽象的绘画直接在画面中心位置呈现，给受众以直观的视觉冲击力。而且深色背景的运用，让颜色显得更加多彩亮丽。周围大面积留白的运用，为受众营造了一个很好的阅读和想象空间。

- RGB=52,51,79 CMYK=88,88,53,26
- RGB=235,206,68 CMYK=9,22,83,0
- RGB=177,37,50 CMYK=24,97,85,0
- RGB=81,133,155 CMYK=80,38,35,0

第7章 图案设计的秘籍

7.6 运用拟人和寓意手法，拉近与受众的距离

拟人与寓意是图案设计中常用的表现形式，这样不仅可以使图案看起来更加亲切、有味道，同时在无形之中拉近了受众与商家的距离。在进行设计时，选择拟人和有寓意的图案，一定要与主题思想相一致，否则只会适得其反。

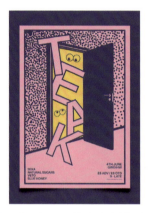

设计理念: 这是一款文字创意海报设计。画面整体以简笔画的形式进行呈现，特别是在门口拟人化的文字，在眼睛的烘托之下，将其将进未进的活泼调皮形态淋漓尽致地凸显出来。

色彩点评: 整体以粉色为主色调，在与蓝色的对比中，给受众以直观的视觉感受。小面积黄色的点缀，提高了画面整体的色彩亮度。

🍁以不同角度进行摆放的文字，看似随意，却给人以活泼与动感，极具趣味性与创意感。

🍁不同颜色矩形边框的添加，具有很好的视觉聚拢感。下方的文字具有解释说明与宣传的双重作用。

■ RGB=46,56,103 CMYK=96,91,41,7
■ RGB=227,160,194 CMYK=2,50,4,0
■ RGB=241,205,84 CMYK=4,24,76,0

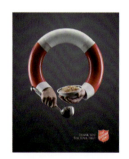

这是一款公益宣传海报设计。画面采用曲线型的构图方式，将救生圈拟人化，以人物盛饭的状态进行呈现，凸显出对救援队的感激之情，刚好与海报的宣传主题相吻合。采用拟人的方式，瞬间提升了画面的温度，好像有一股暖流缓缓划过，心头一暖。而放在右下角的文字，具有进一步解释说明的作用。深色背景的运用，让这种氛围又浓了几分。

■ RGB=54,66,80 CMYK=87,74,58,26
□ RGB=255,255,255 CMYK=0,0,0,0
■ RGB=125,27,37 CMYK=46,100,100,17
■ RGB=160,169,170 CMYK=44,29,30,0

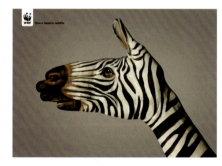

这是一款保护动物的宣传海报设计。画面将人物的手以斑马的外观进行呈现，给受众以直观的视觉冲击力。一方面凸显出如果人类再不保护动物，那么以后只能以这种方式进行呈现；另一方面也呼吁人类像爱护自己的手一样去爱护动物。没有多余的装饰与文字，将内部含义进行直接的呈现，使人印象深刻。

■ RGB=244,240,223 CMYK=5,6,15,0
■ RGB=48,44,38 CMYK=77,76,82,57

7.7 不同面的巧妙组合，在变换之中呈现美感

点、线、面是构成图案的基本要素，而面的表现力比点和线更具有强烈的视觉冲击力。面的形象具有一定的长度和宽度，受线的界定而呈现出一定的形状。例如，正方形具有平衡感，三角形具有稳定性。将不同的面进行巧妙组合，可使其在变换之中呈现美感。

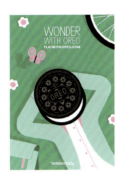

设计理念：这是奥利奥的宣传广告设计。画面整体采用插画的形式进行呈现，将躺在草地上的人物头部替换为产品，具有很好的视觉冲击力与宣传效果。

色彩点评：整体以绿色为主色调，在不同明纯度的绿色中，给人以春天的惬意与舒适。而在如此美好的日子里，搭配奥利奥刚刚好。

🎨① 放大的产品摆放在画面中间位置，十分醒目。在不同面的共同装饰下，凸显出产品给人带来的轻松与愉悦，让人有一种身临其境之感。

🎨② 简单的白色文字，对产品进行了相应的说明，同时也丰富了整体的细节设计效果。

- RGB=90,159,116 CMYK=78,17,68,0
- RGB=164,207,190 CMYK=48,3,33,0
- RGB=218,153,190 CMYK=7,52,4,0

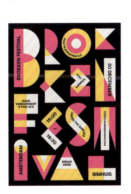

这是一款几何图形的创意海报设计。画面将不同的几何图形进行拼接，在不同面的相互结合与碰撞中，给人以很强的视觉冲击。而且红色和橙色的颜色对比，让整个版面十分醒目，极具青春的阳光与活力。深色文字在浅色背景的烘托下，将信息进行直接的传播，使人一目了然。

- RGB=14,0,53 CMYK=100,100,64,51
- RGB=255,255,255 CMYK=0,0,0,0
- RGB=206,12,125 CMYK=5,95,15,0
- RGB=241,202,47 CMYK=4,26,89,0

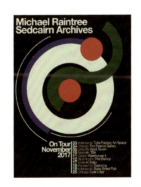

这是一个几何图形的创意海报设计。画面以圆形作为基本图形，具有很强的视觉聚拢感。不同大小圆之间的相互交叉摆放，具有一定的空间立体感。而且在颜色的对比中，将各个面清楚直观地凸现出来，给人以别样的视觉感受。主次分明的文字，对海报主题进行了简单的说明，同时增强了画面的细节感。

- RGB=47,38,31 CMYK=74,79,86,61
- RGB=222,227,187 CMYK=18,7,33,0
- RGB=44,77,19 CMYK=90,57,100,35
- RGB=164,37,9 CMYK=32,97,100,1

7.8 用人们熟知的物品来凸显图案的特性与功能

在我们对图案进行设计时，如果无法将其具有的特性与功能清楚地呈现出来，此时我们可以借助人们熟知的物品来间接地表现。比如说，绿色植物代表纯天然、健康；食物代表生命；花朵代表产品具有的香味等。

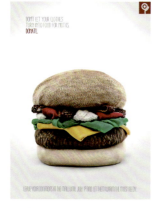

设计理念： 这是 Shopping Itaguaçu 的衣服捐赠公益广告。画面将由衣服制作而成的汉堡作为展示主图，以此来说明衣服与食物一样，都是人所必不可少的。与其丢掉，不如捐给更需要的人。

色彩点评： 整体以浅色为主色调，将衣服汉堡直接凸现出来。而且在不同明纯度的渐变过渡中，给人带去反思与思考。

🍃 借助食物来凸显衣服对于人的重要性，具有很强的创意感。同时也呼吁人们不要为了一时兴起，像吃汉堡一样随意买衣服。

🍃 图案上下两端的文字，对海报主题进行了进一步的解释与说明，同时也增强了整体的细节设计感。

RGB=233,233,233 CMYK=10,8,8,0
RGB=108,161,120 CMYK=71,20,64,0
RGB=129,29,32 CMYK=45,100,100,15

这是欧宝汽车的创意广告设计。画面将汽车与一个工具结合在一起作为展示主图，给受众以直观的视觉印象。借助工具的强大实用性来间接凸显出汽车的特征与性能，具有很强的创意感，使人一目了然。而且绿色的背景，凸显出汽车的环保。放在右下角的标志，对品牌具有积极的宣传作用。

RGB=169,193,70 CMYK=47,11,90,0
RGB=255,255,255 CMYK=0,0,0,0
RGB=169,176,184 CMYK=40,27,22,0

这是可口可乐的环保主题广告。画面采用正负形的构图方式，白色部分为人物的两只手，而在人物手之间的红色则为一只嘴衔绿色枝条的鸟。在二者的相容状态下，凸显出只有人类保护环境以及各种动物，人与自然才可以达到一个和谐共同生存的境界。以绿色植物来表现环保的重要性，极具创意感。

RGB=195,33,43 CMYK=12,96,87,0
RGB=140,198,131 CMYK=60,0,63,0

7.9 巧妙运用双关与正负图形，表达主题的深层含义

在对图案进行设计时，有时需要将不同的含义在同一个图案中进行体现。如果过于复杂，受众没有耐心去理解并思考，而过于简单又没有什么意义。此时我们就可以巧妙地运用双关与正负图形，将主题的深刻含义进行呈现。

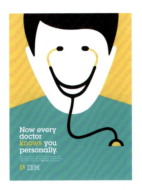

设计理念： 这是 IBM 公司的简约创意几何海报。画面采用简笔画的形式，将医生五官与听诊器以正负图形的形式进行呈现，给人以直观的视觉印象。

色彩点评： 整体以橙色为主色调，将青色的简笔画医生清楚明了地凸现出来。特别是听诊器中与背景相同颜色的运用，让正负图形更加明显。

❶ 将听诊器与医生五官相结合，凸显出随着社会科技的发展，医生可以清楚地知道受众的具体情况。

❷ 左下角的白色文字，对海报主题进行了解释。而橙色的文字则起到了突出强调的作用，十分醒目。

RGB=239,198,53 CMYK=5,28,88,0
RGB=97,170,164 CMYK=75,13,42,0
RGB=47,45,50 CMYK=81,79,70,50
RGB=255,255,255 CMYK=0,0,0,0

这是大众汽车的宣传广告设计。画面将品牌标志放大作为背景主图，而且超出画面的部分，具有很强的视觉延展性，具有很好的宣传效果。同时又可以将白色部分比作公路，黑色部分比作悬崖，使用正负形的构图方式，凸显出汽车对车距的良好把控，极具视觉冲击力。

RGB=0,0,0 CMYK=93,88,89,80
RGB=255,255,255 CMYK=0,0,0,0

这是一款捐赠衣服的公益广告设计。画面以给灭火器穿上衣服为展示主图，给受众以直观的视觉印象。采用双关的形式借助灭火器的重要性，来凸显出衣服同样可以救人。同时也呼吁人们把不穿的衣服收集起来，捐赠到需要它们的地方。放在右下角的标志和文字，进行了进一步的解释与说明。

RGB=234,229,219 CMYK=9,11,14,0
RGB=168,34,32 CMYK=29,98,100,1
RGB=58,53,50 CMYK=75,74,75,47

7.10 用人们熟知的物品来凸显图案的特性与功能

在我们观看东西时，总有一个视觉重心点，这样可以将人的视觉注意力集中于一点。而在对图案进行设计时，我们可以根据这一特性，利用封闭的几何图形，将文字或者其他小的装饰元素放在几何图形内部或者周围，增加受众的视觉聚拢感。

色彩点评： 整体以蓝色为主色调，将黑色的卡通寿司直接凸现出来。而且顶部不同颜色的装饰，既表明了产品的内部情况，同时也为画面增添了色彩。

🎨 将文字以较为卡通的字体在寿司上方呈现，在白黑底的衬托下十分醒目，将信息进行直接的传达。

🎨 放在画面底部中间的标志，对品牌具有积极的宣传与推广作用，同时也起到了丰富细节设计感与稳定画面的双重作用。

设计理念： 这是一款寿司的创意广告设计。画面将寿司卡通化，以一个圆柱体的形式进行呈现，放在画面中间位置十分醒目，给受众以直观的视觉印象。

RGB=106,183,236 CMYK=70,10,5,0
RGB=255,255,255 CMYK=0,0,0,0
RGB=38,36,37 CMYK=82,80,76,61

这是一款几何图形的创意海报设计。画面将一个几何图形作为基本图形，通过相同角度的旋转与颜色的更改，以正六边形进行呈现，具有很强的视觉聚拢感。而且在红蓝对比中，让图案成为整个版面的亮点所在，十分醒目。而四周呈现的文字，在主次分明之中对海报主题进行说明，让画面显得整齐统一。

这是一本书的封面设计。画面以一个矩形作为简笔画西红柿的背景，将其清楚明了地凸现出来，给受众以直观的视觉印象。而且周围大面积的留白，也为其提供了一个很好的阅读和想象空间。摆放在画面左上角的文字进行了相应的说明，同时丰富了整体的细节效果。

RGB=77,77,79 CMYK=74,68,63,23
RGB=255,255,255 CMYK=0,0,0,0
RGB=66,103,142 CMYK=86,58,32,0
RGB=211,108,98 CMYK=7,71,54,0

RGB=221,201,148 CMYK=14,23,47,0
RGB=182,68,58 CMYK=22,87,85,0
RGB=255,255,255 CMYK=0,0,0,0
RGB=46,60,60 CMYK=87,70,71,41

7.11 注重画面空间立体感的营造

相对于平面效果来说，有立体空间感的图形更能吸引的受众的注意力。所以在对图案进行设计时，要注重画面空间立体感的营造。这样不仅可以为受众带去视觉冲击力与美的享受，同时也非常有利于图案的宣传。

设计理念： 这是一个图形的创意海报设计。画面采用曲线型的构图方式，将由若干条矩形条组成的图形像丝带一样进行挥舞，给受众以直观的视觉印象。

色彩点评： 整体以黑色作为主色调，将明纯度较高的青绿色图案清楚地呈现出来。而且图案超出画面的部分，具有很强的视觉延展性。

❶像丝带一样挥舞的曲线图案，在看似随意之中给人以别样的美感。而且弯曲转折处的巧妙设计，让这个图案呈现出很强的空间立体感。

❷放在对角线位置的文字，对海报主题进行了说明，同时也增强了画面的稳定性。而且适当留白的运用，为受众提供了一个丰富的想象空间。

RGB=144,255,166 CMYK=58,0,56,0
RGB=13,23,19 CMYK=93,81,88,74
RGB=255,255,255 CMYK=0,0,0,0

这是一款文字的创意海报设计。画面采用满版式的构图方式，经过特殊设计的文字，呈现出很强的空间立体感。文字周围大小不一矩形块的装饰，让这种氛围又浓了几分。黑色的图案和文字在黄色背景的衬托下，给人以十分醒目的视觉感。经典的黑黄搭配，瞬间提高了整个海报版式的档次。左下角白色矩形的添加，将信息进行清楚直接的传播。

这是一款文字的创意海报设计。画面采用中心型的构图方式，将文字直接在画面中间位置呈现，给受众以直观的视觉印象。将文字像纸张一样进行弯曲变形之后，打破了平面的单调与乏味，营造了浓浓的空间立体感。而且凸起的部分，好像随时要反弹一样，具有很强的视觉体验感。

RGB=246,221,52 CMYK=6,15,88,0
RGB=0,0,0 CMYK=93,88,89,80

RGB=255,255,255 CMYK=0,0,0,0
RGB=0,0,0 CMYK=93,88,89,80

7.12 合理运用点，丰富画面的视觉效果

点是最基本的图案形态，也是我们最常见的形，它可以是一个色块，也可以是一个文字。虽然它的面积较小，但是它的形状、大小、方向、位置等都是可以进行随意变化的。所以在进行设计时要合理利用好这个点，丰富画面的视觉效果。

设计理念：这是麦当劳在新年的宣传广告设计。画面运用比喻的手法，将在右下角的薯条作为一个烟花发射点，而在画面中间位置的薯条作为烟花绽放的点。两个点的综合运用，营造出创意十足的节日氛围。

色彩点评：以红色作为背景主色调，既与麦当劳的标准色相吻合，同时也凸显出节日的喜庆氛围。而且在不同明纯度的渐变过渡中，将主体物很好地凸现出来，同时让受众的视觉得到缓冲。

① 将薯条比作在天空中绽放的烟花，极具创意感与趣味性，十分引人注意。

② 放在底部中间位置的标志，既对品牌进行了宣传，同时也丰富了整体的细节感。

RGB=112,41,39 CMYK=49,95,96,25
RGB=215,64,53 CMYK=0,87,78,0
RGB=249,231,92 CMYK=6,10,74,0

这是一款创意海报设计。以放在画面中间位置的圆柱体作为展示主图，给受众以直观的视觉感受。而且顶部平面中心凸起的粉色折线，好像从一个点迸发出来，像弹簧一样来弹顶部的数字1，给人以极强的视觉动感。底部文字在白底的衬托下十分醒目，对海报主题进行了说明。

这是一款创意海报。在画面中间的渐变描边圆环，是整个版面的一个中心点，而其他内容都是以它为中心进行呈现。树叶、几何图形等看似随意的摆放却给人以鲜活与动感。而在版面不同位置的文字，对海报主题进行说明，同时丰富了细节效果。

RGB=242,226,175 CMYK=5,14,37,0
RGB=0,0,0 CMYK=93,88,89,80
RGB=255,255,255 CMYK=0,0,0,0
RGB=225,168,149 CMYK=4,44,36,0

RGB=2,0,1 CMYK=93,88,89,80
RGB=204,34,44 CMYK=6,95,84,0
RGB=248,230,85 CMYK=6,10,77,0
RGB=65,114,68 CMYK=87,45,96,7

7.13 将图案重点突出，起到强化作用

无论是工作、生活还是学习，我们都要有一个视觉中心点。这个点不仅可以帮我们解决最主要的问题，同时还能够加强记忆。在对图案进行相关设计时，要将图案进行重点突出，只有这样才能起到强化作用，加深其在受众脑海中的印象

设计理念：这是 IBM 公司的商业海报设计。画面将图形以正圆作为展示限制范围，让其在版面中重点突出，给受众以直观的视觉印象。而且超出正圆的部分，还具有较强的视觉延展性。

色彩点评：整体以青色作为背景主色调。而且与小面积的黄色形成鲜明的颜色对比，将图案直接凸现出来，使人印象深刻。

👉 在正圆内部的图形，以对称的方式让上下两个部分形成对比，而且在顶部类似灵感的圆角矩形装饰，凸显出科技给商业带来的巨大改变。

👉 顶部主次分明的文字，对海报主题进行了直接的说明，同时也具有很好的宣传效果。

■ RGB=131,181,193 CMYK=61,15,26,0
■ RGB=239,220,64 CMYK=10,14,85,0
■ RGB=146,35,81 CMYK=42,99,57,2

这是麦当劳的创意广告设计。画面将以汉堡外观轮廓呈现的各家灯光图形作为展示主图，在深色的背景中是最亮眼的存在。而且也凸显出麦当劳不仅为受众提供了优质的服务，同时还为其带去家的温馨与幸福。二者的完美结合，给受众留下了深刻的印象。底部的文字，则做了进一步的解释与说明。

■ RGB=13,13,13 CMYK=91,86,87,78
■ RGB=207,112,27 CMYK=10,68,98,0
■ RGB=228,194,49 CMYK=11,27,90,0
■ RGB=87,132,52 CMYK=79,36,100,1

这是奥迪汽车的宣传广告设计。画面将标志的一部分放大作为展示主图，给受众以直观的视觉印象。而超出画面的部分，则具有很强的视觉延展性。将汽车放在两个正圆的交集位置，而将文字放在汽车的左右两侧。由于几何图形具有很强的视觉聚拢效果，看圆形时自然会看到汽车和文字，极具宣传效果。

■ RGB=0,0,0 CMYK=93,88,89,80
□ RGB=255,255,255 CMYK=0,0,0,0

7.14 将不同的图形元素，通过一定的介质进行联系

图案不仅可以作为承载信息的载体，同时能够准确、生动、直观地反映出问题，起到一定的指导、教化、警示等作用。特别是将不同的图形元素相结合时，除了表达图案的表面意思之外，还可以将隐含的深意也直接表现出来。

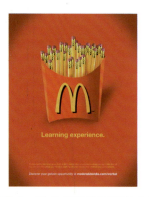

设计理念： 这是麦当劳招聘的广告设计。画面将外包装中的薯条替换成铅笔，既保留了薯条的外观形状，同时也说明了这则广告的主题。二者的完美结合，极具创意感与趣味性。

色彩点评： 整体以红色为主色调，将在画面中间位置的产品直接凸现出来。而且适当阴影的运用，营造了很强的空间立体感。

① 产品下方主次分明的文字，对广告主题进行了很好的说明，同时也具有积极的宣传作用。

② 周围大面积的留白，为受众提供了一个很好的阅读和想象空间。特别是暗角的添加，为整个画面增添了一定的视觉聚拢感。

- RGB=184,48,50 CMYK=20,94,8,0
- RGB=216,150,63 CMYK=9,51,82,0
- RGB=255,255,255 CMYK=0,0,0,0

这是一款衣架在圣诞节的宣传广告设计。画面将不同颜色的衣架以圣诞树的外观进行呈现，将两种元素进行结合，既体现了节日氛围，同时对产品也进行了相应的宣传。特别是在下雪背景的烘托下，让节日的氛围更加浓烈。多彩的衣架在光照效果的映衬下，让画面显得更加亮丽。底部居中对齐的文字，对产品进行了解释与说明。

- RGB=50,71,115 CMYK=94,80,38,3
- RGB=168,202,87 CMYK=48,4,83,0
- RGB=195,70,69 CMYK=14,86,70,0
- RGB=229,188,48 CMYK=9,31,90,0

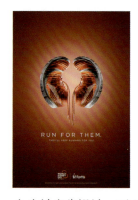

这是一个公益广告设计。画面将运动鞋以人身体肺部的形态摆放在画面中间位置，在渐变背景的衬托下，十分醒目。鞋子与肺的结合，既凸显出要让自己的肺运动起来，这样我们身体才会越来越健康，同时又直接表明运动就是增加肺活量最好的办法。整体极具创意感。

- RGB=87,32,23 CMYK=54,95,100,42
- RGB=187,119,99 CMYK=23,63,58,0

7.15 将图案刻意减少或添加，增强画面的新奇性与创意感

在设计时将我们熟悉的事物进行刻意的减少或添加，可以从中获取新的灵感。这样不仅可以增强画面的新奇性与创意感，同时也会给受众带去不一样的视觉感受。有时好的创意，会得到意想不到的效果。

设计理念：这是可口可乐的创意广告设计。画面将标志的一部分放大作为背景，特别是简笔画跳伞人物的添加，让画面瞬间充满了活力与动感。

色彩点评：整体以百事可乐的标准色作为主色调。白色的"降落伞"，在上下蓝色和红色的烘托对比下，十分醒目。

🎨 白色降落伞中百事可乐红色标志的添加，既对品牌进行了宣传，同时也为画面增添了细节效果。

🎨 整个画面没有多余的装饰，本身就具有积极的宣传效果。而大面积的留白，极具创意地为受众营造了一个无限想象的空间。

- RGB=43,76,145 CMYK=96,76,17,0
- RGB=255,255,255 CMYK=0,0,0,0
- RGB=171,23,47 CMYK=27,100,88,0

这是一款文字的创意海报设计。画面将文字在保持基本辨识形态的基础上，在边缘位置以简笔画的形式进行再创作，为整体增添了很强的创意感与趣味性。而且不同的呈现形态与连接方式尽显字体的活泼与可爱。经典的黑黄配色，使人过目不忘。顶部白底衬托下的文字，对海报进行了相应的说明。

- RGB=251,241,233 CMYK=0,9,9,0
- RGB=0,0,0 CMYK=93,88,89,80
- RGB=255,255,255 CMYK=0,0,0,0

这是一个几何图形的创意海报设计。画面以简单的正圆作为基本图形，将其进行部分图形的减去与添加，让呆板规整的图形瞬间活跃起来，给受众以直观的视觉感受。在红色与绿色的经典颜色对比中，既将图形很好地凸现出来，同时也给人以视觉冲击力。特别是少量黑色的点缀，增强了画面的稳定性。

- RGB=163,37,41 CMYK=32,98,98,1
- RGB=0,0,0 CMYK=93,88,89,80
- RGB=67,113,63 CMYK=87,45,100,7

三色配色

四色配色

五色配色

三色配色

三色配色

四色配色

五色配色

四色配色

双色配色

三色配色

五色配色

双色配色

三色配色

四色配色

五色配色

三色配色